色 彩

主　编　肖大雄
副主编　张红艳
参　编　赵华文　陈　时

北京理工大学出版社
BEIJING INSTITUTE OF TECHNOLOGY PRESS

版权专有 侵权必究

图书在版编目（CIP）数据

色彩 / 肖大雄主编 . -- 北京：北京理工大学出版社，2019.10
ISBN 978-7-5682-7824-9

Ⅰ. ①色… Ⅱ. ①肖… Ⅲ. ①色彩学 – 高等学校 – 教材 Ⅳ. ①J063

中国版本图书馆 CIP 数据核字（2019）第 242033 号

出版发行 / 北京理工大学出版社有限责任公司	
社　　址 / 北京市海淀区中关村南大街 5 号	
邮　　编 / 100081	
电　　话 /（010）68914775（总编室）	
（010）82562903（教材售后服务热线）	
（010）68944723（其他图书服务热线）	
网　　址 / http://www.bitpress.com.cn	
经　　销 / 全国各地新华书店	
印　　刷 / 定州市新华印刷有限公司	
开　　本 / 889 毫米 × 1194 毫米　1/16	
印　　张 / 7	责任编辑 / 张荣君
字　　数 / 183 千字	文案编辑 / 张荣君
版　　次 / 2019 年 10 月第 1 版　2019 年 10 月第 1 次印刷	责任校对 / 周瑞红
定　　价 / 35.00 元	责任印制 / 边心超

图书出现印装质量问题，请拨打售后服务热线，本社负责调换

前言

PREFACE

在人类社会发展的过程中，色彩始终是不可或缺的元素，其散发着独特的魅力。人们不仅发现、观察、欣赏着绚丽多彩的色彩世界，还在适应自然的过程中不断深化着对色彩的认识及应用。人类将从大自然中直接捕捉到的种类繁多的色彩予以客观、规律地展示，从而形成色彩的理论，并最终运用于生活和艺术实践。

色彩是艺术设计类专业的基础课程，主要是为了解决学生在色彩上出现的各种问题，培养学生的色彩表现能力、色彩造型能力及色彩创造能力。大多数职业院校学生，主要是以应试知识的学习为主，对绘画色彩并没有进行过系统的学习。进入职业院校后，学生开始进入色彩体系的学习，开启思考能力与创造能力为主要学习目标的新阶段。

在编写中以创意原则为出发点，各章内容都增加了一些新的理念和大量的视觉图片。由于编者水平有限，书中错误和不足之处恳请有关专家和读者批评指正。

编　者

目录
CONTENTS

第 1 章 认识色彩 .. 1

1.1　色彩的产生 .. 2

1.2　色彩的设计理论 .. 7

第 2 章 西方色彩的历史发展 .. 19

2.1　西方绘画色彩 .. 20

第 3 章 中国色彩 .. 41

3.1　中国色彩的历史发展 .. 42

3.2　古代官服色彩和民间艺术色彩 .. 49

第 4 章
当代色彩的应用 … 63

 4.1 服装设计中的色彩应用 … 64

 4.2 动漫设计中的色彩应用 … 69

 4.3 室内设计中的色彩应用 … 72

 4.4 影视作品中的色彩应用 … 79

第 5 章
以水彩为例剖析色彩的运用 … 85

 5.1 水彩静物写生——画具写生 … 86

 5.2 水彩风景写生 … 88

 5.3 人物头像写生 … 91

第 6 章
色彩语言表达（作品欣赏）… 93

 6.1 国画 … 94

 6.2 水彩画 … 97

 6.3 丙烯画 … 103

参考文献 … 106

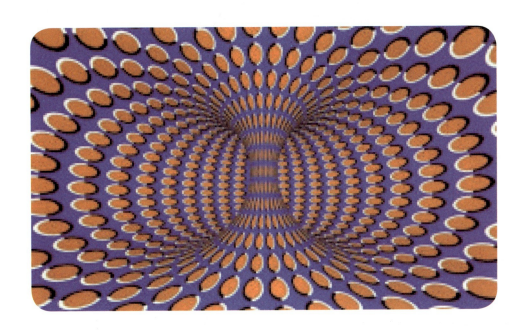

第 1 章　认识色彩

本章内容

- 通过对光与色的学习，阐述色彩是如何产生的。
- 介绍色彩的视觉效应与心理效应。

学习目标

- 掌握色彩的基本概念。
- 了解色彩的视觉效应与心理效应。

1.1 色彩的产生

在我们的日常生活中,色彩始终是不可或缺的元素。在自然界中,不论是百花争艳,海天一色,还是银装素裹,色彩都焕发着独特的魅力。色彩是如何产生的呢?这是我们本节主要解决的问题。

1.1.1 光

可以说,没有光就没有色,色彩来源于光。在一片漆黑之中,我们是无法感受颜色的魅力的,光是人们感知色彩的必要条件。

1. 光谱

1666年,英国科学家牛顿将一束白光从细缝引入暗室,在穿过三棱镜后,在白色的屏幕上出现了红、橙、黄、绿、青、蓝、紫七种颜色形成的连续的色带,即色彩光谱。这就是著名的色散实验,图1-1-1所示为色散实验原理示意图。

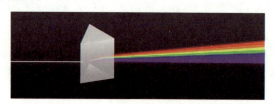

图1-1-1 色散实验原理示意图

在物理学中,光是用波长来描述的,它是在一定波长范围的电磁辐射。我们所看到的光线只是波谱中一个很小的范围,可见光的波长是380~780nm,特定的物理波长可以产生特定的颜色感觉(见图1-1-2),如紫光蓝处于短波的末端,橙红色处于长波的末端。

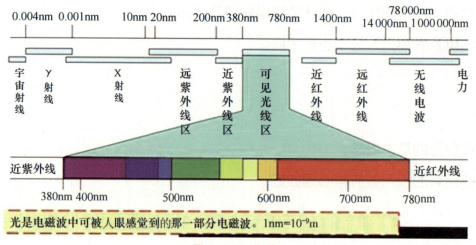

图1-1-2 光谱

图 1-1-3 所示为可见光的频率与波长。

2. 光源和光源色

能够自行发光的物体，都可以称为光源。光源可以分为自然光源（主要为太阳光）和人造光源（灯光等）两种。各种光源光波的长短、强弱、比例性质不同，形成了不同的色光，叫作光源色。各种不同颜色的光源照射物体会产生不同的颜色，因此会影响物体的颜色，如图 1-1-4 所示。

颜色	频率/THz	波长/nm
紫色	668~789	380~450
蓝色	631~668	450~475
青色	606~630	476~495
绿色	526~606	495~570
黄色	508~526	570~590
橙色	484~508	590~620
红色	400~484	620~750

图 1-1-3 可见光谱频率与波长

（a）

（b）

（c）

图 1-1-4 不同光源下物体的颜色

本身不发光的物体，当光源色经物体吸收或反射了光波之后，反射回来的光波形成物体的颜色，传统意义上的绘画称其为物体的固有色。

3. 全色光、复色光和单色光

我们平时所看到的白光，即全色光。红、橙、黄、绿、青、蓝、紫这样不能再分解的可见光，叫作单色光。复色光是由两种及以上单色光合成的光。

光是色的源泉，色是光的表现。我们平常看到的物体，颜色并不是固定不变的。在阳光的照耀下，万物呈现其本来的颜色，然而在其他光源下，则可能呈现不同的颜色。相同的物体、相同的光源，因不同的环境色，同一物体给我们带来的视觉感受也是不同的，如图 1-1-5 所示。

（a）

（b）

图 1-1-5 不同环境色下的物体颜色不同

1.1.2 色彩

色彩是通过眼、脑和我们的生活经验所产生的一种对光的视觉效应。在可见光谱中，黑色、白色，以及黑白两色混合形成的深浅不同的灰色并不能显现，因此将它们称为无彩色。以红、橙、黄、绿、青、蓝、紫为基本色混合，则可以形成众多的色彩。

1. 色彩的三属性

每一种色彩都同时具有三种基本属性，即色相、纯度和明度。

（1）色相

色相即各类色彩的相貌称谓，是从物体反射或透过物体传播的颜色，其差别是由光的波长决定的，表现为红、橙、黄、绿、青、蓝、紫七种可见光谱。其中红、黄、蓝为三原色（见图1-1-6），其他任何颜色都是以这三种颜色为基色、按一定比例混合而来的。两种颜色混合出来的为间色，两种以上的间色混合则为复色。

以三原色为基础，将不同色相的红、橙、黄、绿、青、蓝、紫按一定顺序头尾相连排列成环状，即色相环。图1-1-7所示为十二色色相环，它是在红、橙、黄、绿、蓝、紫这六种最容易被感知的基本色相之间增加了一个过渡。在十二色色相环的基础上继续增加过渡色，即可得到二十四色色相环，如图1-1-8所示。

图1-1-6 三原色

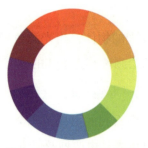

图1-1-7 十二色色相环

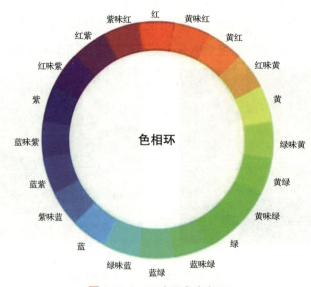

图1-1-8 二十四色色相环

（2）纯度

纯度通常是指色彩的鲜艳度，又称饱和度或彩度、鲜度。从科学的角度来看，一种颜色的鲜艳度取决于这一色相发射光的单一程度。人眼能辨别的有单色光特征的颜色都具有一定的鲜艳度。不同的色相不仅明度不同，纯度也不相同。

色彩的纯度强弱是指色相感觉明确或含糊、鲜艳或混浊的程度。高纯度色相加白色或黑色，可以提高或减弱其明度，但都会降低它们的纯度；加入中性灰色，也会降低色相纯度。

在绘画中，大都使用两个或两个以上不同色相的颜料调和的复色。根据色环的色彩排列，相邻色相混合，纯度基本不变，如红、黄相混合得到的是橙色；对比色相混合，最易降低纯度，以至于成为灰暗色彩。色彩的纯度变化，可以产生丰富的强弱不同的色相，而且使色彩产生韵味与美感。

> **知识链接**
>
> 传统绘画认为，一种颜色在不添加黑色、白色和其他任何颜色成分时是最纯净的。
>
> 一种看法认为，颜色中的三原色——红、黄、蓝才是最纯净的，因为间色和复色都是来自三原色；而间色和复色都拥有两种以上的原色成分，所以会发灰、发暗，显得不纯净。
>
> 另一种看法认为，色彩纯度是指色彩的饱和度，它是色彩的主观属性，对应物理量是色彩的色度。这里主要指混色系统而言，当色彩的饱和度越高，色彩就越发艳丽；当色彩的饱和度越低，色彩就会发白；当饱和度为0的时候，则是黑、白、灰等无色色彩。

（3）明度

明度是描述光的强度用语。明度指色彩的明亮程度。同一色彩受光线强弱的影响会产生不同的明度变化，加白色或加黑色也可提高或降低明度，使物体变亮或变暗，直至变成白色或黑色。孟塞尔色系分为11级，黑色为0级，白色为10级。此外，不同的色相之间也有不同的明度区别，如黄色与紫色，从黑白程度上区分，黄色接近于白色，紫色则接近于黑色；绿色、橙色则处于中间状态，趋于灰色。明度是色彩的精髓，尤其在绘画中，只要明度上的黑白关系协调好了，整个画面的色彩就会协调稳定（各种颜色所呈现的深浅程度）。色彩的明度对比如图 1-1-9 所示。

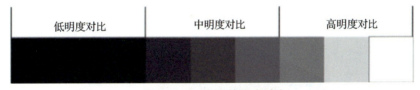

图 1-1-9 色彩的明度对比

就艺术范畴而言，当我们需要对一幅绘画作品的整体颜色进行评价时，是以色调来定义的。即使在一幅绘画作品中采用了多种颜色，它在整体上仍有一种倾向，偏蓝或偏红，偏暖或偏冷等。通常，我们从色相、明度、纯度、冷暖四个方面定义一幅作品的色调。

2. 国际色彩体系

国际标准色彩体系包括孟塞尔颜色系统、奥斯特瓦德色立体等。

（1）孟塞尔系统

孟塞尔系统模型为一球体，其截面图如图1-1-10所示，在赤道上是一条色带。球体轴的明度为中性灰，北极为白色，南极为黑色。从球体轴向水平方向延伸出来是不同级别明度的变化，从中性灰到完全饱和。用这三个因素来判定颜色，可以全方位定义千百种色彩。目前，国际上普遍采用该标色系统作为颜色的分类和标定的方法。

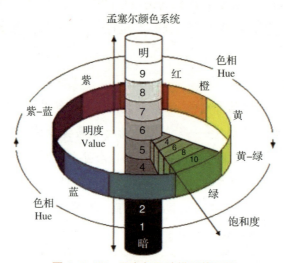

图1-1-10　孟塞尔系统模型截面图

（2）奥斯特瓦德色立体

奥斯特瓦德色立体的色相环，是以赫林的生理四原色——黄、蓝、红、绿为基础，将四色分别放在圆周的四个等分点上，成为两组补色对。然后，再在两色中间依次增加橙、蓝绿、紫、黄绿四色相，总共8色相，然后每一色相再分为三色相，成为24色相的色相环。色相顺序按顺时针为黄、橙、红、紫、蓝、蓝绿、绿、黄绿。取色相环上相对的两色在回旋板上回旋成为灰色，所以相对的两色为互补色。把24色相的同色相三角形按色环的顺序排列成为一个复圆锥体，这就是奥斯特瓦德色立体，如图1-1-11所示。

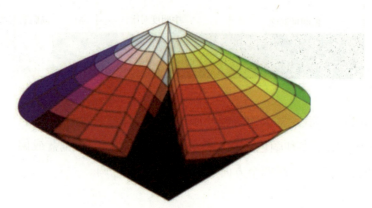

图1-1-11　奥斯特瓦德色立体

3. 绘画色彩和设计色彩

色彩是艺术设计中最具情感的部分，色彩作为心理感受的表现，对于绘画和设计都具有深远意义。

（1）绘画色彩

绘画中的色彩往往偏向感性，常带有艺术家个人的主观情感。绘画色彩是利用色彩原理对客观事物进行时间、空间、理念和情感描绘的重要手段。绘画色彩不仅研究物体在光照下所呈现的丰富色彩，探索物体色、环境色、光源色的相互影响和变化规律，而且是表达作者审美趋向、陶冶人们情操的艺术手段。

绘画中，色彩的主要研究内容除了色彩现象的成因，还包括表现色彩的绘画技法。受工具材料和技法的限制，油画中的色彩结实厚重，讲究笔触、堆砌；水彩画的色彩讲究水与色的渗透交融；水粉画的色彩具有一定的覆盖性，浑厚鲜明；中国画则追求色彩抒情达意，追求工具材质在画面造成的美感。

（2）设计色彩

设计中的色彩往往注重理性，需要设计师高度地概括和提炼，满足接受群体的需要，针对应用领域的实际需要，将色彩学、配色原理、流行色应用结合，配合市场营销等相关的因素考虑，注重设计作品本身的实用性、功能性、社会性。

设计色彩源于绘画色彩，它继承了绘画色彩的精髓，讲究色彩的概括、归纳和抽象，侧重于色彩关系的规律探讨、色彩抽象的秩序感以及装饰性的主观表现等。

1.2 色彩的设计理论

1.2.1 色彩对比

不同色彩之间的差异所形成的对比，称为色彩对比。色彩对比的强弱与差异的大小相关。差异越大，色彩对比越强，反之越弱。

色彩对比一般分为同时对比和连续对比两种类型。同时对比是指在同一时间、同一地点、同一条件下进行的色彩对比。当将红色和绿色放在一起时，我们会发现红的更红，绿的更绿，这是因为同时对比中的颜色会产生同时性效应。连续对比则是在不同时间下，先后看到的两种或两种以上颜色产生的对比。连续对比会产生视觉残像，先观察的色彩时间越长，连续对比的效果越强，反之越弱。

色彩对比还可以分为色相对比、明度对比、纯度对比和冷暖对比等。

色彩

1. 色相对比

色彩的色相之间的差异，就是色彩的色相对比（见图1-2-1）。只有色彩的明度、纯度相同时，才会产生单纯的色相对比。

在同一色相环中，两色相距180°为互补色相对比；在同一色相环中，两色相距5°之内为同一色相对比；在同一色相环中，两色相距45°左右为类似色相对比；在同一色相环中，两色相距100°以外为对比色相对比。

2. 明度对比

色彩之间的明度产生的差异，就是色彩的明度对比。单纯的明度对比为黑、白、灰三色。根据孟塞尔色系标准，用从黑色到白色以9个明度阶段来衡定各色相的明度值，如图1-2-2和图1-2-3所示。

（1）高明度基调

由7~9级的亮色为主组成的基调，色彩清亮、活泼，具有醒目、寒冷、软弱的感觉。

（2）中明度基调

由4~6级的中明度为主组成的基调，色彩朴实、平和，具有明朗、稳定、优雅的感觉。

（3）低明度基调

由1~3级的暗色为主组成的基调，色彩朴素、沉着，具有厚重、忧郁、沉闷的感觉。

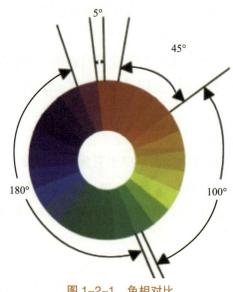

图1-2-1 色相对比

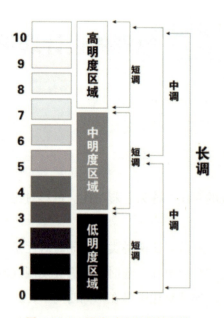

图1-2-2 明度对比强弱的划分

图 1-2-3　明度对比调式示意图

3. 纯度对比

色彩的鲜艳程度之间的差异，就是色彩的纯度对比。色立体将纯度进行了划分，色彩纯度越高，颜色越鲜艳；色彩纯度越低，颜色越浑浊。如图 1-2-4 所示。

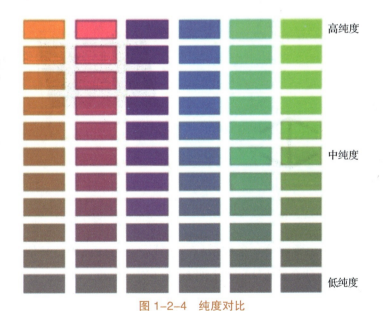

图 1-2-4　纯度对比

4. 冷暖对比

色彩的冷暖之间的差异，就是色彩的冷暖对比。给人以温暖感觉的颜色为暖色，而给人以寒冷感觉的颜色为冷色。暖色中，橙色最温暖；冷色中，蓝色最寒冷。

色彩

在实际运用中，不同的色彩组合会产生不同程度的冷暖对比。冷极色和暖极色的对比最强，冷极色和暖色的对比以及暖极色与冷色的对比次之。

1.2.2 色彩的视觉

俗话说："眼见为实。"但在实际生活中，常常会出现没有看清楚、看错之类的情况，这是由于人的视觉产生了错觉。错觉是指人们对外界事物不正确的感觉或知觉。产生错觉的原因，一般与以往的生活经验或人自身的感觉器官有关。

我们常见的视觉方面的错觉有以下几种。

1. 几何图形的错觉

几何图形的错觉通常是指在特殊环境影响下，用线条组合成的几何图形使人的视觉产生错误（见图1-2-5至图1-2-7）。

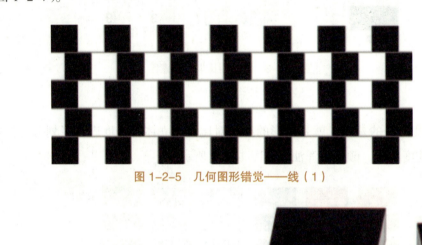

图1-2-5 几何图形错觉——线（1）

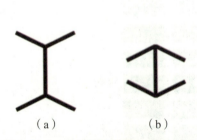

（a） （b）

图1-2-6 几何图形错觉——线（2）

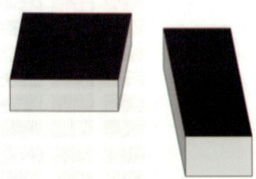

图1-2-7 几何图形错觉

仔细看图1-2-5，我们会感觉除第一条和最后一条线是平行线之外，其他的线条全部都发生了倾斜。再认真凝视这幅图，我们就会发现中间的那些线条还有些弧度。其实，图1-2-5中的线条全都是平行线，我们的感觉只是视觉产生的误差。图1-2-6也是一个视觉差画面：竖着的两根线，看起来一根长，一根短，其实两个线条的长短是一样的。

图1-2-7所示的黑色方块，我们感觉左边的是正方体，而右边的是长方体，因此两个方块的边长和面积是不同的。这也是视觉差造成的，事实上这两个方块的边长和面积是相同的。

2. 色彩图形的错觉

人的视觉对色彩会产生一种平衡感，即人眼看到颜色后，会自动对这种颜色给出一个相对应的补色。如果客观事物中没有出现这种补色，人的眼睛就会自动调节出这种相对应的补色。因此，色彩的视觉差是因色彩的对比和色彩的空间混合而产生的。色彩的对比是因色彩颜色不同、性质不同等因素，从而影响人视觉的准确性。

在相同面积的色彩中，亮色往往具有扩张性，而深色会给人一种收缩感。例如，法国国旗（见图1-2-8）使用的是蓝、白、红三色。但这面旗帜的三色并不是等比的，旗帜的长宽比为3∶2，蓝、白、红（从左至右）三色的宽度比是30∶33∶37。这样做的原因是因为色彩给人的眼睛带来了视觉差。由于白色是3个颜色中最亮的颜色，同样的3个宽度却给人一种红色比蓝色窄的错觉。为了克服这种视觉上的错误，才改为现在的蓝色最窄、红色最宽的比例。所以，我们现在看3个颜色是一样宽的。

在不同的环境中，相同的色彩给人视觉上的明度感也会不同，如怀特效应。图1-2-9中间部分的灰色，左侧的明显比右侧的要亮一些，也就是说左侧为亮灰色，右侧为深灰色。其实，图1-2-9所有的灰色部分都是一样的，而怀特发现在白色的背景中，灰色会显得更暗，而在黑色背景中则显得更亮。

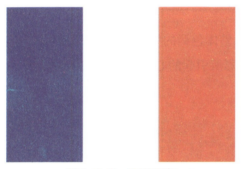
图1-2-8 法国国旗

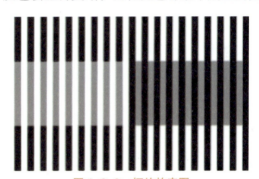
图1-2-9 怀特效应图

图1-2-10和图1-2-11这两幅图，我们如果仔细盯住画面中心，会发现它们明显是静止不动的；如果我们看向其他地方，却发现它们一直在旋转，成为动图。这就是我们通常所说的动态错视，其特点是可以使静止的图形变成动态图形。它主要采用黑白或彩色几何形体的复杂排队、对比、交错和重叠等手法造成形状和色彩的运动。其色彩通常使用视觉感冲突强烈的颜色，如图中的黄色与蓝色、橙色与蓝色。

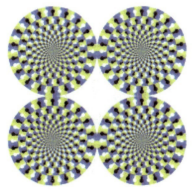
图1-2-10 动态错视（1）

图1-2-11 动态错视（2）

1.2.3 色彩的心理

心理学家认为，人的第一感觉就是视觉，而对视觉影响最大的就是色彩。人的行为之所以受到色彩的影响，是因为人的行为很多时候容易受情绪的支配。金色的太阳、蓝色的天空、绿色的森林……看到这些与大自然息息相关的色彩，自然而然产生联想。

在日常生活中，我们肉眼看到的色彩除了受到固有色、环境色、光源色的影响，很大程度上还受到人的心理影响，这种心理影响会因人的年龄增长、文化背景、性别、职业、生活环境等因素而异。

1. 色彩的联想

色彩的联想有具象和抽象之分。具象联想是指人们看到某种色彩后，会联想到自然界、生活中某些相关的事物。例如，看到蓝色，我们会联想到蓝天、大海等；看到红色，则会让人联想到太阳、火焰等。抽象联想是指人们看到某种色彩后，会联想到理智、高贵等某些抽象的概念。例如，白色的抽象联想是简单、神圣、优雅、永恒等，古埃及人认为白色是太阳神的颜色，将其视为幸运的颜色。

2. 色彩的冷暖感

在绘画时，通常都会强调冷色调与暖色调，强调注意整体色调的统一、和谐等。但是，事实上色彩本身并没有温度上的差别，这是由于观察者的视觉因色彩所引起的心理联想。图1-2-12所示为色彩冷暖示意图。

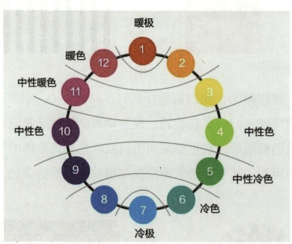

图1-2-12　色彩冷暖示意图

（1）暖色

我们生活中常常见到火焰、太阳等，而这些让我们觉得温暖。暖色有红色、橙色、黄色等，其中橙色最暖，能使人产生温暖、热烈、危险等感觉。因此，暖色的抽象联想为阳光、温暖、刺激、热烈、活泼、警示等。如图1-2-13所示。

图 1-2-13 暖色调

（2）冷色

冷色以蓝色为主。除了蓝色，冷色还包括绿色和紫色。冷色的抽象联想有透明、镇静、理智、寒冷、深邃等，如图 1-2-14 所示。

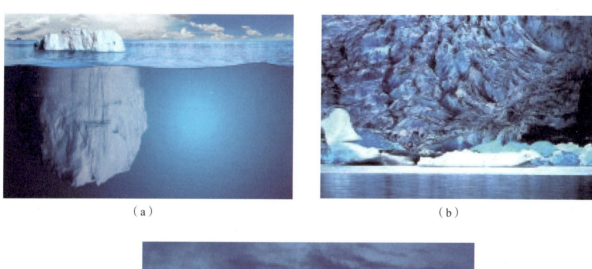

（c）

图 1-2-14 冷色调

（3）中性色

冷色调中的绿色和紫色（见图1-2-15），通常又称它们为中性色。以黄绿、蓝绿色为主色调的如草地、树林等；绿色是清新、活力、青春的象征；而以紫色为主色调的物体如葡萄、紫罗兰、茄子、紫水晶等。紫色使人联想到高贵、神秘、权威，如北京故宫又称紫禁城。以"紫"冠名，这是由于在我国古代，紫色是权力、王权的象征。

（a）绿色　　　　　　（b）紫色

图1-2-15　中性色

3. 色彩的重量感

色彩有冷暖之分，同样也分轻重。人的视觉能够分辨出色彩的轻与重，这主要是和色彩的明度有关（见图1-2-16）。

图1-2-16　色彩的重量感

色彩明度越高的物体，会让人感觉质量轻，如羽毛、白云、纱帘等；色彩明度低，易使人联想到石头（见图1-2-17）、金属等；明度中等的物体则给人中等的重量感。

（a）白云——轻　　　　　　（b）黑石——重

图1-2-17　色彩的重量感对比

4. 色彩的软硬感

色彩的硬度取决于色彩的明度和纯度。明度高、纯度低的色彩具有软感，而明度低、纯度高的色彩具有硬感。色彩的软硬感与色彩的轻重感有关，色彩轻则显得软，色彩重而显得硬。因此，无论纯度高与低，色彩都会给人一种坚硬的感觉；明度越偏低，硬感越明显，而中等纯度、中等明度的色彩则给人以柔和感。

两种性质不同、相同纯色的颜色，固体颜料的明度偏低，而液体颜料的明度明显要高一些。因此，固体颜料比液体颜料给人的感觉更硬一些（见图1-2-18）。

（a）液体颜料——软　　　　　　　　　　（b）固体装颜料——硬

图1-2-18　色彩的软硬感对比

5. 色彩的前进感与倒退感

相同的物体、相同的背景，不同的色彩会让人产生远近不同的感觉。这种错觉的区别在于色彩的色相、纯度、明度不同。一般来说，纯度高、明度高、对比色强、暖色等会让人产生前进的感觉，而纯度低、明度低、对比色弱、冷色等则给人后退的感觉。图1-2-19为具有前进感与倒退感的警戒线。

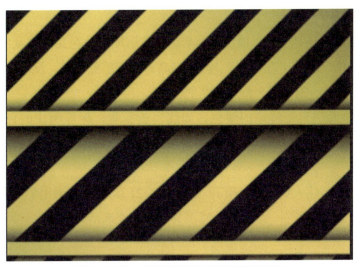

图1-2-19　色彩的前进感与后退感对比

色 彩

6. 色彩的华丽感与质朴感

色彩既可以给人雍容华贵的感觉，又能给人朴实无华的韵味。一幅画的主色调是华丽还是质朴，主要取决于色彩的纯度。画面的色彩明度高、纯度高，特别是使用纯度高的黄色，它的明度也是最高的，往往带给我们强烈的对比；如果再加上金色、银色，整个画面将充满华丽的感觉，如梵高的《收获景象》（见图1-2-20）。反之，画中的色彩明度与纯度低，画面的色感相对来说会显得古典、质朴，如达·芬奇的《蒙娜丽莎》。

不过，色彩的华丽与朴素的感觉只是相对而言的，不能一概而论，其受到区域文化的影响。

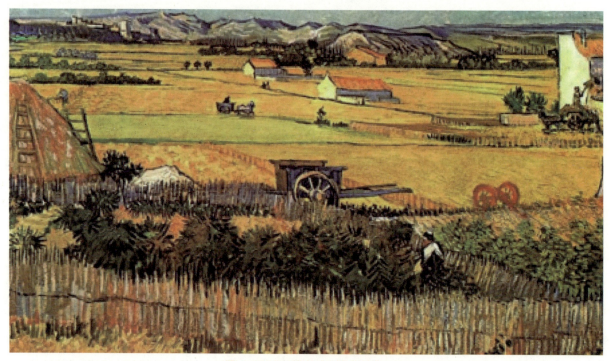

图1-2-20 梵高《收获景象》

7. 色彩的活泼感与镇静感

一幅作品的色彩是活泼还是安静，取决于色彩的纯度、明度、色相对视觉的冲击力。暖色调给人以兴奋感，如红色、黄色、橙色；如果明度、纯度偏高，活泼感更明显。反之，冷色调会给人以安静、冷静的感觉，如蓝色、绿色，有镇静、舒缓情绪的作用。

研究表明，青少年大都喜爱鲜艳的颜色，如红、黄、蓝、绿等明快的色彩，所以玩具、用具都倾向于采用这些简单而强烈的颜色。成年人则多选择暗色调或灰色调，以突出其整洁、冷静和理性。

安迪·沃霍尔的《玛丽莲·梦露双联画》（见图1-2-21），大面积采用了纯度较高的色彩，明度上有高也有低，整体看上去对比强烈，画面的色感极为活泼，充满活力感。

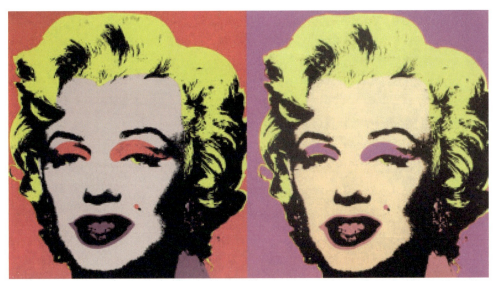

图 1-2-21　安迪·沃霍尔《玛丽莲·梦露双联画》

蒙德里安的作品以"格子画"著称（见图 1-2-22）。"格子画"是以红、黄、蓝三色的纯色为主，画面的色调丰富多彩，色感跳跃，对比强烈。而他的另一作品是在"格子画"之前创作的（见图 1-2-23），画面整体以蓝色为主要基调。蓝色为冷色，中间色调为紫色，偏蓝的紫色也是冷色；画面的明度和纯度较低，对比感不突出，整幅画都给人安静、和谐的感觉。

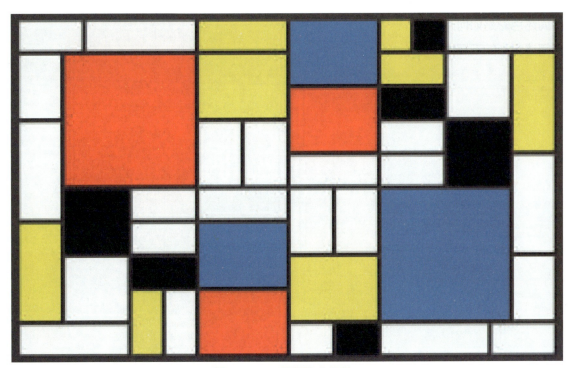

图 1-2-22　蒙德里安作品一

色 彩

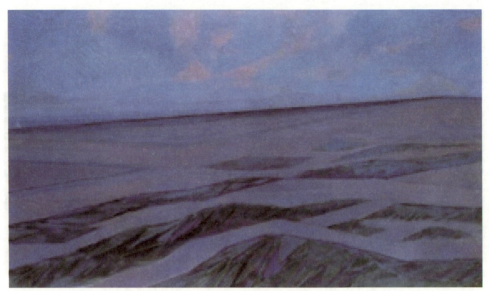

图1-2-23　蒙德里安作品二

练习题

1. 简述色彩是如何产生的。
2. 简述色彩的三属性。

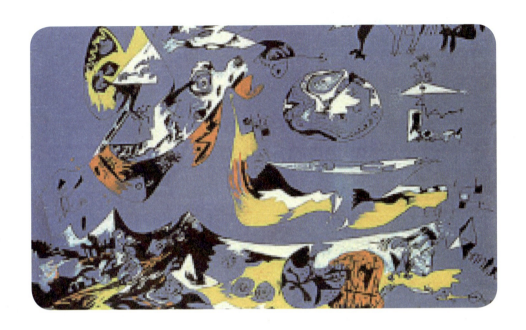

第 2 章　西方色彩的历史发展

本章内容

- 介绍西方色彩的历史发展。
- 介绍了绘画各流派。

学习目标

- 了解西方色彩的历史发展。
- 了解西方绘画各流派。

> 色 彩

2.1 西方绘画色彩

色彩是艺术设计中最具情感的部分，其作为心理感受的表现，对于绘画和设计都具有深远的意义。在这里，我们将主要介绍西方绘画色彩。

2.1.1 西方早期的绘画色彩

西方早期的绘画色彩是从史前时期开始的。早期的绘画色彩或与人们的生产生活紧密相联，或以神秘的自然力量为题材进行一定的抽象表现。这段时期粗略分为原始绘画作品时期和古代绘画作品时期。

1. 原始绘画作品——洞窟壁画

最杰出的原始绘画作品位于法国南部和西班牙北部地区的几十处洞窟中，其中最著名的是法国的拉斯科洞窟壁画和西班牙的阿尔塔米拉洞窟壁画，所绘形象皆为动物，壁画使用了红褐色、黑色和黄土色，色彩鲜艳单纯。到了古代绘画作品时期，所绘对象开始有了一定的想象，变得抽象了。

拉斯科洞窟壁画实际上是原始人的庞大画廊。由于人类的生产生活需要被记录下来，在文字记录还不完善的情况下，人类便采用绘画的记录形式，洞窟壁画就是表现媒介之一。拉斯科洞窟壁画由一条长长的、宽狭不等的通道组成。其中，一个外形不规则的圆厅最为壮观，它被誉为"史前卢浮宫"。圆厅的洞顶画有65头大型动物形象，有2~3m长的野马、野牛、鹿，还有4头巨大的公牛，最长的5m以上，乃惊世杰作。

拉斯科洞窟中的动物壁画是人类美术史上最早的绘画记录，距今有15 000年左右。壁画真实地记录了世界各个文明发源地的政治、经济、宗教、哲学、文化、科学的总体面貌和变化，以及许多民族盛衰消长和相互影响的历史。壁画伴随着人类灿烂的文明历程，留下了一页页辉煌的篇章。

如图2-1-1所示，一头野牛正冲向一个鸟人。鸟人附近有一只鸟站立在枝头，野牛则已被一支矛刺穿，但还在拼命地挣扎，向鸟人冲去。图中的人物戴着鸟冠，双手各生长着4个手指，脚下还残留着矛棒的断片，和野牛组合在一起，似乎受了伤的样子。有人认为该鸟人是伪装成动物的猎人。据考证，该壁画颜料取材于矿物质、炭灰、动物的鲜血和土壤，再掺以动物油脂而成，故色彩至今仍鲜艳夺目。

随着人类文明的提高和实践经验的积

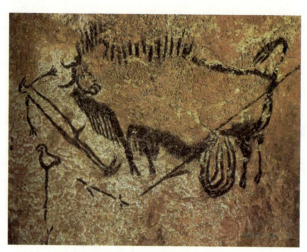

图2-1-1 拉斯科洞窟壁画（局部）

累，人们对色彩材料的应用技术有了极大的进步，已经能够运用更多的色彩来制作工艺品或进行绘画，用自然材料色彩来装饰自己的生活已经比较常见。公元前 2700 年的古埃及，其绘画线条流畅优美，色彩丰富，并且已经开始采用有趣的正、侧面混合法来表现人物形象（见图 2-1-2）。

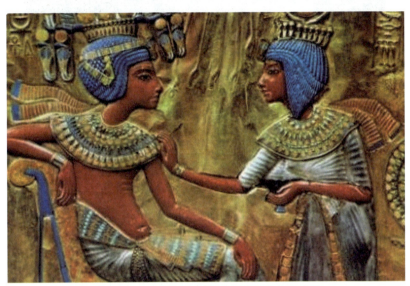

图 2-1-2　埃及法老图坦卡蒙陵墓中的壁画

古埃及人认为白色是太阳神的颜色，是幸运的颜色；黑色象征着生育、新生命和复活；绿色则代表幸福。

在西方文明的发源地——古代希腊，自然环境的色彩构成了古希腊人独特的色彩喜好，古希腊艺术多以白色、红色和蓝色为主。

在古罗马，古罗马人擅长用镶嵌来表现强烈的色彩对比。在古罗马建筑的玻璃彩画中，多以象征性的手法表现色彩。

2. 欧洲中世纪的绘画种类

欧洲中世纪的绘画，常见的有马赛克画、壁画、蛋彩画、彩绘玻璃画等。

（1）马赛克画

马赛克画在中世纪初期蓬勃发展，它是用有色的玻璃或石块镶嵌到墙面上，颜色大多很鲜艳。一般采用彩色小石子、陶片、彩色玻璃等镶嵌成一幅作品。早期，古罗马人主要是用彩色石子拼接装饰地面。随着镶嵌技术逐渐转向成熟，人们开始使用玻璃、陶瓷、金属、大理石和一些比较昂贵且稀有的物品，如贝壳、珠宝、玉石、木材等，创作地点也不再是单一的地面，而是延伸至建筑内外墙面、穹顶等作为装饰地。

图 2-1-3 所示为普拉奇迪娅陵庙内景。所描绘的是两个类似古罗马时期的雄辩家，他们分别站立在喷水池的两侧。画面中的白鸽代表永生，整个画面用了绿色的草地和蓝色的背景，色调清新，给人一种真实感。人们仿佛置身于画面中，亲眼看见雄辩家们辩论的风采。从加拉·普拉奇迪娅陵庙的拱顶镶嵌的装饰上也可看出当时十分重视镶嵌装饰的光线。拱顶镶嵌由多层排列的小碎块玻璃嵌面石制成，这样做的目的是能够反射和分散光线。

色彩

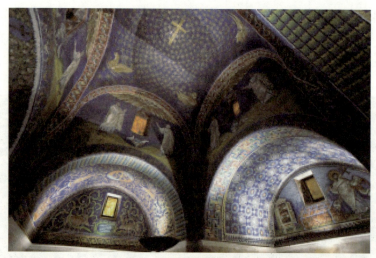

图 2-1-3　普拉奇迪娅陵庙内景

（2）壁画

中世纪常见的壁画分为干壁画和湿壁画。

干壁画是在干燥的石膏上作画。当颜料浮在石膏上，暴露在空气中过久时，颜料易成片剥落，色彩氧化，因此现存较完好的干壁画比较稀少。湿壁画是将蛋彩运用在壁画上，其有不易剥落、不易龟裂、色彩鲜明而保持长久的特点。

（3）蛋彩画

蛋彩是一种古老的绘画技法。蛋彩画是用蛋黄或蛋清调和的颜料绘成的画，多画在敷有石膏表面的画板上，盛行于14~16世纪欧洲文艺复兴时代。蛋彩在那个时期是画家一项重要的绘画技巧。蛋彩的调配和绘制程序技巧复杂，配方很多，不同配方的蛋彩颜料使用方法和表现效果也各有特色。蛋彩多为透明颜料，制作时要由浅及深，先明后暗；石膏底子吸水性强，通常多以小笔点染。蛋彩画在文艺复兴时期曾获得辉煌成就，16世纪以后逐渐被油画取代。

欧洲中世纪的绘画大多强调色彩的象征性，比较沉闷。在文艺复兴前期，扬·凡·艾克在前人经验的基础上改进了油画颜料，在画面上实现了色彩变化的表现力，使得以乔托和锡耶纳画派为代表的画家们将绘画带入再现性色彩的新境界，并对色彩有了新的认识。

2.1.2　文艺复兴时期的绘画色彩

14世纪和15世纪，欧洲社会经济发展迅速，出现了手工工场，且由技术进步带动地理大发现，资本进入原始积累，资本主义开始萌芽，欧洲文艺复兴运动应运而生，透视学、解剖学和色彩学研究兴起。

文艺复兴时期，在风格和技法上更注重色彩的协调和自然，不拘一格。文艺复兴的艺术领袖有罗马画派的"三杰"：达·芬奇、米开朗基罗、拉斐尔。威尼斯画派的代表画家提香、荷兰著名的写实主义画家伦勃朗等悉数登场。

1. 达·芬奇

堪称文艺复兴盛期的天才——达·芬奇在色彩的运用上做出了巨大贡献。达·芬奇认为艺术的再

现自然是绘画的任务，主要在于表现自然界的美。达·芬奇在弗兰西斯加等人的研究基础上进一步地提出了隐没透视和空气透视，这样大大加强了三维空间的纵深感经历。达·芬奇发现颜色随着距离的远近会发生变化，颜色亮的物体距离越远越显得灰暗，颜色暗的物体距离越远越显得淡。固有色明度低的物体在远处很容易变得发蓝，明度高的物体则不同。达·芬奇认识到照射物体的光线不同，物体会呈现出不同的色彩面貌，真正的颜色应该是不受任何光线影响的部分。达·芬奇也是最早提到环境色的画家，他认为没有一件物体能够体现出它本来的颜色。物体表面的每一个地方或多或少地体现它周围的物体的颜色。这种色彩跟物体表面的质感有很大关系，表面光滑的色彩变化大，表面粗糙的色彩变化小。图 2-1-4 所示为《蒙娜丽莎》。

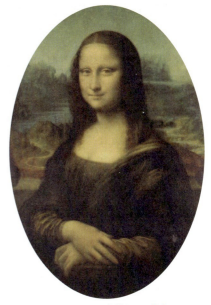

图 2-1-4　《蒙娜丽莎》

2. 米开朗基罗

米开朗基罗·博那罗蒂是意大利文艺复兴时期的画家、雕塑家、建筑师和诗人，文艺复兴时期雕塑艺术最高峰的代表。他曾为许多巨幅壁画中数百个人物的造型和动态准备了大量与成品等大的素描稿，并用银针在人物的轮廓线上打孔，然后再以碳粉将底稿转绘到墙壁上。也就是说，这些壁画的整体构图乃至每一个细节，米开朗基罗都已经透过素描的研究烂熟于胸。

3. 拉斐尔

拉斐尔的父亲是乌尔比诺公爵的宫廷画师，拉斐尔幼年便从父学画。他的画面上始终洋溢着明净的色彩、柔和的光线和宁静优雅的节奏感，这都得益于他受到的早期教育。拉斐尔的古典西洋绘画对后世画家影响很大，代表作《雅典学派》（见图 2-1-5）是装饰在梵蒂冈教宗居室的大型壁画，而他的建筑风格在《雅典学派》中的表现，特别是室内优美装饰，也给予后世很大的影响。

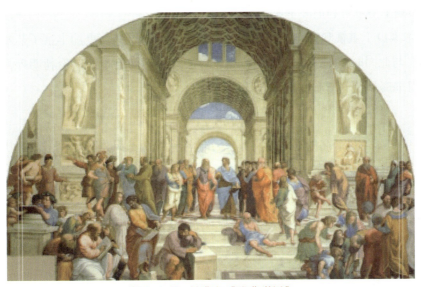

图 2-1-5　拉斐尔《雅典学派》

色 彩

拉斐尔与达·芬奇、米开朗基罗的不同之处就在于，他以优美的、诗一般的绘画语言体现了人文主义的理想。他主张客观观察现实生活，按照生活的本来面目准确地描写现实，真实地再现环境中的典型人物，最后形成其独具古典精神的秀美、圆润、柔和风格。

4. 提香

提香是意大利文艺复兴后期威尼斯画派的代表画家。他早期的作品受米开朗基罗和拉斐尔的影响较深，继承和发展了威尼斯画派的艺术风格，更重视油画色彩、造型和笔触的运用，对后期的普桑、莫奈等画家产生了深远影响。提香擅长肖像画、风景画，以及神话、宗教主题绘画。

提香的作品在色彩上一直以浓烈、厚重著称，作品以奢华、富贵感为主调。整幅画运用了大面积明度较高的颜色，明度越高、面积越大的色彩可见度越高。提香的作品给人以富丽堂皇的感觉，原因在于他独创的土黄色使用，被后人称为"提香金""提香黄""金色的提香"。他在色彩上的大胆运用，营造出丰富的色感；笔触豪放，设色鲜艳、饱和。他所采用的是固有色绘画体系，根据色相叠加的原理，进一步完善了油画的绘画体系；绘画主题上也以"维纳斯"居多，被誉为"西方油画之父"。

在欧洲文艺复兴的 300 年间，这些重量级的大师画家，以他们独有的色彩语言方式塑造了主题类似、造型迥异的人物，形成了以固有色色彩体系为主、明暗相结合的色相体系。

2.1.3　17—18 世纪的艺术流派和代表画家

17—18 世纪，意大利、弗兰德斯地区、荷兰、西班牙、法国等在此时期都出现了一些新兴的艺术流派，或者是沿袭并发展了老的艺术流派。这些艺术流派影响虽远不及文艺复兴时期广泛，但是却很深远。

17 世纪初，意大利有 3 个艺术流派互为彼此又相互对立，这就是意大利学院派艺术、巴洛克艺术和现实主义艺术，它们分别为后期各种艺术流派的开端与萌芽。学院派艺术影响了古典主义艺术的发展；巴洛克艺术影响了洛可可和浪漫主义艺术。

17 世纪的艺术家由于重视观察自然，加深了对描绘对象的研究，更加丰富了艺术的表现手段，特别是对光的表现。与此同时出现了一些善于运用色彩的大师，如鲁本斯、伦勃朗等，他们都善于光色结合，使色彩显得璀璨晶莹，富有变化。

1. 伦勃朗

伦勃朗是 17 世纪荷兰最著名的写实主义画家，他在肖像画、风景画、风俗画、历史画等方面都取得了不同凡响的成就。

《夜巡》（见图 2-1-6）是伦勃朗绘画生涯中的一个转折点。此画实际上展现的是白天进军的情景，但是因为长期遭受烟熏火燎，使画面变得发黑，后被人误认为绘制的是夜景而称为《夜巡》。

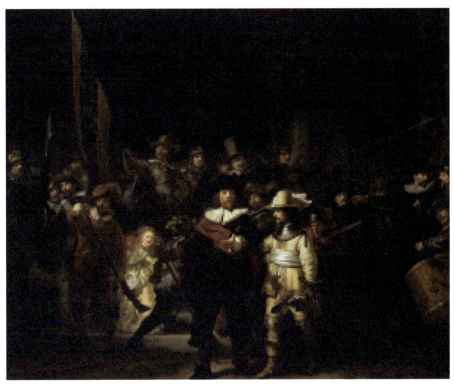

图 2-1-6 《夜巡》

在构图上，伦勃朗选择主要人物——队长与副官旁围绕着其他人物，在出发前的一个瞬间场景。构图隐去了以往传统集体肖像画突出主要人物的高贵感，画面中人物的比例如真人大小，后排的人物各自手握兵器，瞬间让人感受到出发前的那种紧张、混乱感。

在色彩上，画面以明暗对比的方式来进行主体人物的塑造，使人物达到逼真的立体感。小女孩的衣服用了纯度、明度高的黄色，正好与后排人群的低明度色彩形成了鲜明对比。用不透明的亮黄色与透明深色来对比，使得人们的观赏视线恰好停留在适当的观赏区域内，锁住视线。这些强烈的明暗对比增添了紧张和惊心动魄感。

伦勃朗在画面的一些暗部地区点上闪光点，使暗的区域提亮，而亮区更亮，如副官制服上传统服装的黄色，从右后方延伸至后排的红褐色男子，通过多个层次色彩的变化，再向左一直过渡到队长身旁的红衣男子，最后与队长身上的红色绸带相呼应，使身穿黑色服装的主体人物队长显现出来。由于整个画面暖色调的对比，使得女孩身上的亮黄色没有过度显眼，画面的色彩恰到好处。

《犹太新娘》（见图 2-1-7）是伦勃朗晚年的作品，是他所有作品中最出色、最深刻的一幅，整个画面充满了温情。黄色的衣服给人以高贵的感觉。黄色代表秋天，象征着成熟，比喻为爱情的感性色彩，象征最高度的幸福。红色的新娘服体现出雍容华贵、喜庆的感觉。灰褐色的背景衬托出鲜艳亮丽的红色、黄色，显示出画家最佳明暗绘画技法的应用。他的画面透明而丰富，坚实而明亮，利用单纯对比色相的透明叠色交叉、明暗交叉的间接画法，营造出画面冷暖的丰富效果。可以说伦勃朗把坦培拉绘画技法[①]发展到又一个新高峰，真正开始了画家从明暗色调中探索色彩全面表现力的可能性。

① 坦培拉绘画技法是油画技法产生之前形成的一套有较固定的程序和技术要求的、系统、完备的绘画技术。

色彩

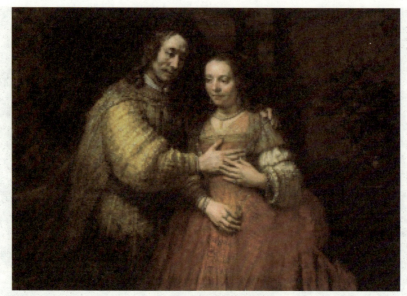

图 2-1-7 《犹太新娘》

2. 普桑

普桑是 17 世纪法国巴洛克时期的重要画家，也是 17 世纪法国新古典主义绘画的先驱和奠基人。新古典主义绘画有 4 个基本原则：第一，画面语言简洁、明确，并且严格地按照均衡、协调的规则进行安排；第二，画面场景富有戏剧性，画中的人物严格按照其宗教或政治意义分配位置；第三，人物形象具有雕塑感，表现出英雄主义的气概；第四，题材以宗教故事和英雄故事为主。

普桑崇尚文艺复兴大师拉斐尔、提香，醉心于希腊、罗马文化遗产的研究，其作品大多取材于神话、历史和宗教故事。《阿卡迪亚的牧人》（见图 2-1-8）这幅作品是典型的哲理性绘画，画作以非现实主义的牧歌式悲凉情调，呼唤人类的良知。

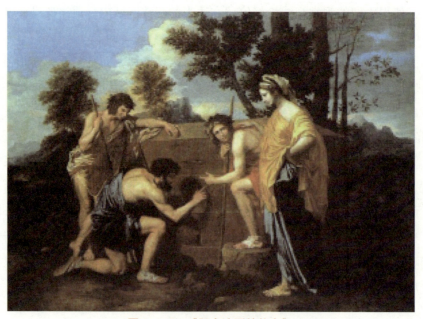

图 2-1-8 《阿卡迪亚的牧人》

在色彩上，女牧羊人身着黄衣蓝裙，暖色与冷色对比，是全画最跳跃的色彩。对于欧洲人而言，蓝色和白色是天上的颜色，因此天神来到人间多以蓝色衣袍为主。同时，蓝色又代表永恒，是真理的象征。据说，女牧羊人这一人物是美好人生的象征。早期的红色象征男性力量、活跃，并有一定的进攻性。

在主题上，男牧羊人是哀愁的，而女牧羊人是宁静的，围绕着一个人生哲理问题，让人陷入思索。这里的女牧羊人与男牧羊人的表情构成了一种形象化的情绪对比：男牧羊人表情紧张，而女牧羊人表情放松。

2.1.4　19世纪的流派及代表画家

现实主义是指19世纪产生的艺术思潮，又称"写实主义"。这个流派使用现实主义的艺术创作方法，赞美自然，歌颂劳动，深刻而全面地展现了现实生活的广阔画面，尤其描绘了普通劳动者的生活。简单地说，现实主义是关注人生、关注生活、关注现实；从具体技法上，要求写实，是写实主义而不是抽象主义。此时，劳动者真正成为绘画中的主体形象，大自然也作为独立的题材受到现实主义画家的青睐。

1. 风景画

在古典主义传统强烈的法国，风景画的地位一向不高，即使在19世纪风景画逐渐受到重视的情况下，这样的情形仍然没有改变。许多画家在其中加入历史主题，使优美的风景仅成为画面的陪衬。而1817年"历史风景画"成为罗马奖的一个分类，显示出人们对风景画的爱好日渐升高。即便如此，风景画仍因"历史性"这一条件才被学院正式承认。

在风景画作品中，有种纯净与自然的风格，追求光线和气氛的极致表现，并直接在户外写生，再将作品带回画室完成。这种忠于表现眼前自然环境的信念与在户外写生的做法，影响到后来的印象主义，成为印象派的先驱。而他们对于自然的热爱与歌颂，更反映出工业革命带来巨大的精神压力，大家开始设法逃出空气凝重的现代文明，寻求朴素的原始生活气息。

亨利·卢梭正是这一时期的画家。他未曾受过专业的绘画训练，也不懂得当时的绘画潮流，他不属于任何一个流派，他只是他自己。而正是这种天真朴素，充满原始气息的独特画风确立了卢梭在西方现代美术史中的地位。

卢梭并不刻求表现自然的真相，而是表现经过他的心所观照过的自然面貌。卢梭最知名的作品题材为丛林场景，画面的稚拙天真感、富于节奏韵律的图案和鲜明的色彩都是典型的原始主义风格。如图2-1-9所示，在月光朗照的丛林中，一个神秘的女人正吹奏长笛，召唤她的宠物蛇从植物中现身。画面的每个元素，从青翠葱郁的热带常绿植物，到月亮和火烈鸟，看起来仿佛是用布料拼贴而成的，让构图呈现出二维平面感。欣赏这幅作品，可以发现其中别具

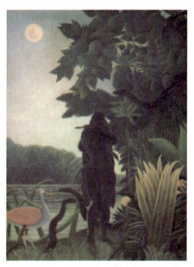

图2-1-9　亨利·卢梭《诱蛇者》

特色的风格。

(1) 表面上的简朴

尽管卢梭的作品被认为是未经专业训练而体现出稚拙简朴，但他详尽地规划了自己的画面，对图案与色彩的选择也非常慎重。在画面的左上端，一轮银色的圆月悬挂在朦胧的天空中，照亮了月光之下所有事物的边缘轮廓。

(2) 梦一般的特质

火烈鸟是画中唯一采用了柔和粉彩颜色的部分。与那些蛇一样，鸟儿也被女人的音乐蛊惑入定，静静地站在灯芯草间看着她。画面的后方水面上平直的横向波纹更强化了画面梦一般的宁静感。

(3) 叠层画法

卢梭的绘画技法非同寻常。他不是使用数量有限的色彩或混合调色，而是分层叠加设色：先画天空，然后加上一些叶子；等这些干燥之后，再继续画其他。他用了多种色调的绿色表现深度和空间。

2. 现实主义

现实主义绘画在东欧等地也得到发展，涌现出一批在当地颇有影响力的人物。其中，俄国的一些画家在民主主义思潮的影响下，创作了许多具有现实意义的作品。19世纪下半叶成立的巡回展览画派，聚集起俄国现实主义绘画的佼佼者，在俄国绘画发展中产生了重大影响。

伊里亚·叶菲莫维奇·列宾是19世纪后期伟大的俄国批判现实主义画家，他的画作《宣传者被捕》《拒绝忏悔》《意外归来》，都是以革命者的斗争生活为题材的优秀作品。

列宾的代表作《伏尔加河上的纤夫》（见图2-1-10）所描绘的焦黄的河岸、空蒙的天空、只显露一点蓝色的河水，以及那几个迈着沉重脚步、挣扎在生存边缘的纤夫，是批判现实主义绘画最典型的主题表达。

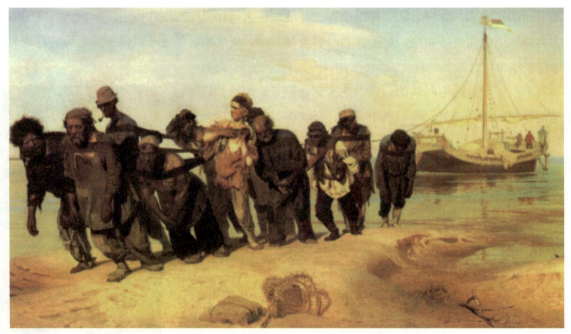

图 2-1-10　列宾《伏尔加河上的纤夫》

在构图上,列宾采用了长宽构图,巧妙利用了沙滩的地形和河湾的转折,使11个纤夫犹如一组雕像,被塑造在一座黄色的、高起的底座上。画面上的人物分成错落有致的三组,富有很强的节奏感,寓变化于统一之中。

在画面上,列宾对伏尔加河的景色进行了巧妙的布局,使这幅画具有宏伟、深远的张力。画中的背景颜色昏暗迷蒙,空间空旷奇特,给人以惆怅、孤独、无助之感,切实深入到纤夫的心灵深处,也是画家心境的真实写照,对于绘画主旨的体现、情感的烘托都起到极大的作用。

在色彩上,画作以淡绿、淡紫、暗棕等色调来描绘背景上半部,用黄棕、灰棕色描绘背景的下半部,背景施以灰调子,用来烘托画面当中的视觉中心。列宾在用色上,多处表现鲜明的色彩明度对比,突出主体区域。首先,伏尔加河畔的沙地,也就是画面的左下角有一块突出的亮黄色,让我们感受到骄阳似火。这个区域的提亮主要是将画面的中心视角下移,从而关注到纤夫们沉重的脚步,这样也加重画面的水平重心,感觉纤夫们拉着的船在他们身后更重了。其次,画面故意加重了纤夫的服装和皮肤颜色,拉开了人物和背景之间的色彩对比关系。列宾用自己对色彩的主观感受加强了整个画面的视觉感,更加突出了纤夫"拉"的动作。最后,画面的中心点也就是纤夫当中最白的那位新来的纤夫,从他皮肤白嫩、姿势生疏、眼神茫然和迷离等诸多细节,无一不透露出纤夫的辛酸和伏尔加河的悲剧色彩。

列宾是一位深刻关心俄国人民命运的画家,他笔下的许多作品都是反映俄国人民现实状况主题的,如图2-1-11所示。

图2-1-11 《意外归来》

3. 印象派

印象派兴起于19世纪六七十年代。由于19世纪的法国官方艺术反对非官方流派的绘画形式，莫奈在1874年参加画展时落选，送展的作品也被嘲笑为"印象派"。后来，印象派作为19世纪西方绘画史中重要的艺术流派，成为法国艺术的主流并影响到整个欧美画坛。

印象派的著名画家有马奈、莫奈、毕沙罗、雷诺阿、德加、莫里索，他们经常一起独立举办展览，进行作品展出。其中，尤以莫奈为印象派代表画家。

克劳德·莫奈是印象派创始人之一。莫奈非常擅长光与影的表现方法。他最重要的风格是改变了阴影和轮廓线的画法，作品中通常看不到明确的实线边缘，而是以模糊一片的阴影来分割画面；创作方式也不是平涂式的色彩渐变过程，而是由短笔触构成画面。

《日出·印象》（见图2-1-12）描绘的是沐浴在晨雾之中的阿弗尔港口日出时的景象。

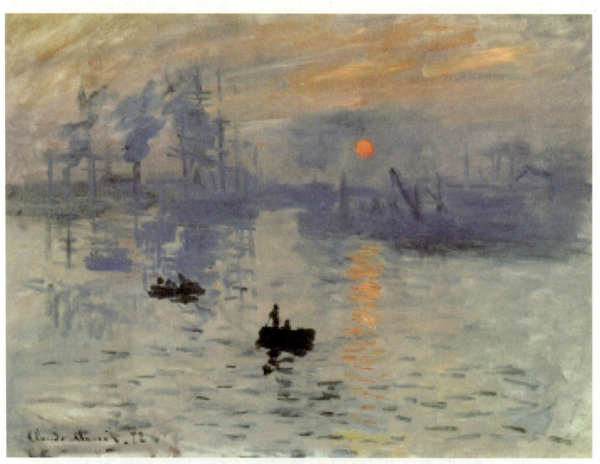

图2-1-12 《日出·印象》

在构图上，莫奈以由远到近的方式进行空间布局，通过画面中心的重色小船到浅色小船，引领视线一直向后延伸至远处的房屋、吊车、停靠的船舶，一切事物都因晨雾而变得模糊不清。

在用笔上，绘画笔触看似零散而随意，实际上用笔概括而简练，表现了日出时水汽蒸腾、雾气迷蒙的景象。海水、天空、景物在轻松的笔调中，交错渗透，浑然一体；同时用大气的横向短笔触直接表现水面闪烁的光波。

在色彩上，这幅画的主色调由灰蓝色、淡紫色、橘黄色、淡黄色和淡红色等颜色组成，橘黄色的太阳印染在水面上，表现出橙色的波光；灰蓝色水面的色彩变化低调而又微妙。整幅作品都没有明确的分界线，却通过色彩的冷暖和色相的改变，让人体会到物体与物体的间隔，以及空间由远及近的变化，给人以活泼的色彩感。

如图 2-1-13 与图 2-1-14 所示，这两幅作品分别出自雷诺阿与莫奈。雷诺阿喜欢画人物，而莫奈喜欢画景物，在这两幅作品中得到了很好的阐释。同样的场景，雷诺阿重点刻画的是岛中聚会的人物，而莫奈刻画的是周围的风景，特别是波光粼粼的水面。莫奈在绘制水面的时候采用了一种特殊的方式，后期被称为"色彩分割法"，分别用白色、黑色、蓝色、黄色，不经过调和，直接用短笔触一层一层画出来，远远望去，仿佛水面真的在荡漾。雷诺阿与莫奈同一幅作品的局部对比，如图 2-1-15 和图 2-1-16 所示。

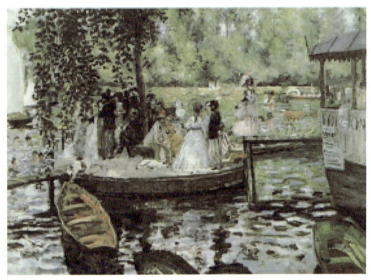

图 2-1-13　雷诺阿《蛙塘》

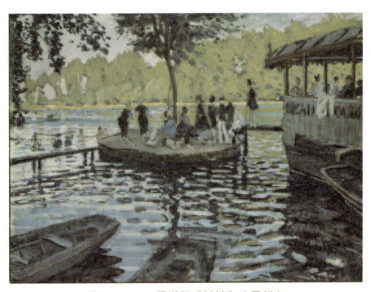

图 2-1-14　雷诺阿《蛙塘》（局部）

图 2-1-15 莫奈《蛙塘》

图 2-1-16 莫奈《蛙塘》（局部）

印象派主张户外写生。莫奈的一生都在追逐光色与光影，他还发明了一种新的写生方式，称为"连作"，如图 2-1-17 所示。

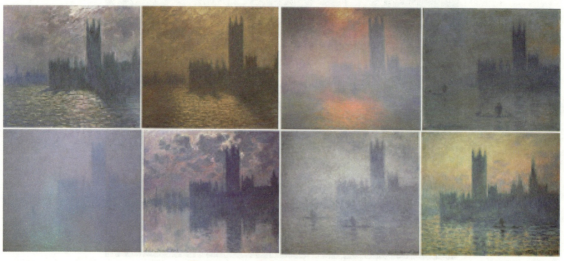

图 2-1-17 莫奈《伦敦议会大楼》

印象主义打破了传统绘画的观念与绘画模式，年轻的画家们将画室从室内搬到了室外，追求色彩与光影效果，描绘出一瞬间的色彩变化，建立了一整套前所未有的绘画色彩观念与手法，并且影响了新印象派、后印象派等艺术流派的产生，乃至影响了整个艺术领域观念的转变，最终催生了现代艺术。

4. 新印象主义色彩

新印象派，又称点彩派。19世纪80年代后的一批艺术家们，受印象派影响进行了一场技法上的革新。他们在绘画风格上，使用点状小笔触、不使用轮廓线进行物体间的分割，让无数个点构成一幅完整的绘画作品，代表画家有修拉和西涅克。他们与该时代之前的画家不同，更崇尚科学与理论，认为理论高于绘画的感觉。

新印象派的理论主要包括色彩的分割理论及分割法；主张色彩、线的表现性与情感的特质相结合。

乔治·修拉是法国画家，他生于巴黎一个宗教气息很浓的保守家庭里。在这样的家庭里，修拉养成了孤僻的性格，代表作品有《大碗岛的星期日下午》等。修拉将绘画的感觉转变为一种科学的表现形式，他用科学、严谨的色彩和笔触，改变了印象派画家活泼、概括的笔触，因此新印象派也被称为"科学印象主义"，而以印象派为代表的作品在色彩上追求光与影，给人特殊的温馨感，因此被称为"浪漫印象主义"。

《大碗岛的星期日下午》（见图2-1-18）这幅作品的主题与构图给人以古典绘画的感觉，但是画中的颜色与表现方式却有所不同。

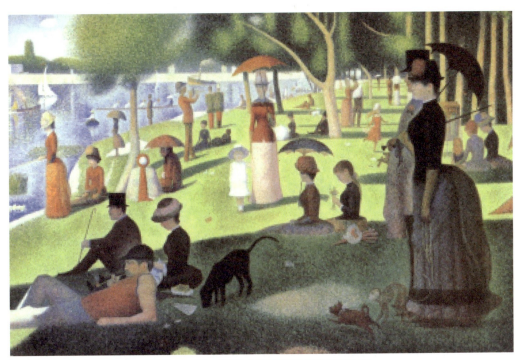

图 2-1-18　修拉《大碗岛的星期日下午》

在构图上，人物众多却相互之间没有交流，与该时代之前画派的主题有很大不同。整幅作品运用"黄金分割比例"统筹全局的色彩关系，以人物的大小、远近进行布局。

在色彩上，以色彩光谱上的七色作为整幅画的原色，即使用不经调和的原色进行作画。画面上基

色彩

本以对比色为主、互补色为辅，大面积地使用了红与绿、黄与紫、蓝与橙的色调。运用色彩分割法，不增加画面的轮廓线来分割人物、景物的空间。利用人眼的色彩互补性，将色彩进行混合，从而保证画面上颜色的纯度和明度不发生改变，使画面色调鲜明（见图 2-1-19）。

在用笔上，则采用了短笔触点彩画法。修拉的其他作品如图 2-1-20 和图 2-1-21 所示。

图 2-1-19　修拉《大碗岛的星期日下午》（局部）

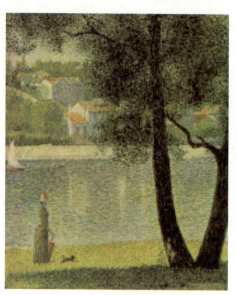

图 2-1-20　修拉《库布瓦的塞纳河》

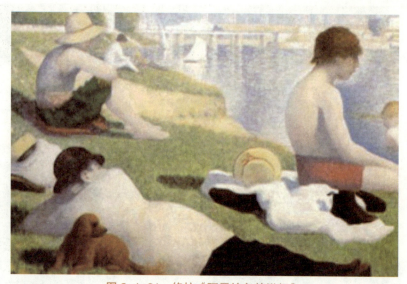

图 2-1-21　修拉《阿尼埃尔的浴场》

新印象主义和印象主义之间的共同点在于：他们都喜欢把情节化为主题，描绘当代所熟悉的生活；题材以风景为主，注重画面的光色效果等。但是他们之间也存在着鲜明的差异：印象主义画家强调色彩的光学混合作用，不反对色彩混合使用；而新印象主义则强调不在调色板上调和各种颜色，强调严格地从色彩规律出发，把各种单纯的单色通过细小的笔触并列在画面上，经过观察者的视觉作用达到自然调和，给人以冷漠和静止的感觉。

如果说印象主义所表现的是主观化的客观事物，那么，新印象主义就是表现纯客观的对象，它制

约了画家的情感传达,因而必然导致极端的变革——后印象主义的诞生。

5. 后印象派色彩

19世纪末,许多受到印象主义鼓舞的艺术家开始反对印象派。他们不再满足于刻板、片面追求光与色的方法,强调作品要抒发艺术家的自我感受和主观感情。他们开始尝试自觉运用色彩及形体表现性因素,后印象派由此产生,其代表人物有塞尚、高更、梵高等。

文森特·威廉·梵高是荷兰后印象派画家,后印象主义的先驱,他深深地影响了20世纪的艺术发展,尤其是野兽派与表现主义。梵高早期的画风人物并没有太多变形,色调也以灰暗色为主调,后期的风格改变来自印象派的影响,一改常态地融入了鲜艳的原色。早期的作品创作风格多以新印象派的点彩画法为主,物体开始变形,画面冷暖对比冲突,色调明亮;后来逐渐演变成追求线条和色彩的表现性,画面形式感强,极具装饰性。

《吃马铃薯的人》(见图2-1-22)是梵高在纽南时创作的。在这个时期,梵高苦练素描与构图。这幅作品梵高绘制了几稿,有素描草图,也有构图上改变的油画。这幅作品是梵高认为画得最好的。

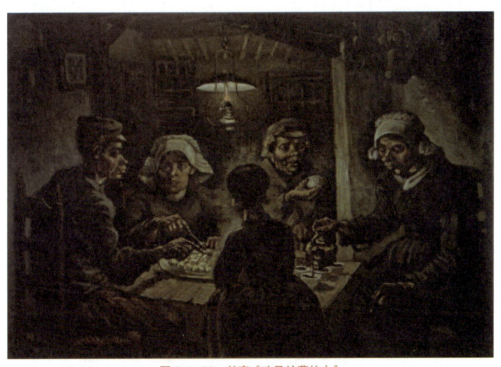

图2-1-22 梵高《吃马铃薯的人》

在色调上,昏暗的黄色灯光衬托出人物黑暗、憔悴的脸;低矮的屋顶、微弱的灯光、狭窄的空间、灰暗的色调,都给人以沉闷、压抑的感觉。

在构图上,画家以灰色系中的浅色作为画面背景,衬托出深色的人物。整幅画的构图简单明了,人物形象纯朴,栩栩如生。这幅作品与前人所画在构图上有很大的不同,因为距离人物太过靠近,产生了透视上的偏差。正是这种偏差感,使得观赏者产生身临其境般的感觉。梵高说:"我要努力学会的,不是画一个比例正确的头像,而是画出生动的表情。简单地说,不是描摹没有生命的东西,而是画鲜活的生活。"

在笔触上，梵高用粗犷的笔触刻画出劳动者们高耸的颧骨、粗糙的双手、瘦骨嶙峋的躯体。

《阿尔勒的卧室》（见图2-1-23）这幅画颜色鲜明、透视感较为特殊，体现了梵高内心世界的冲突感，是梵高最喜欢的作品之一。由于他钟爱这幅画的主题，还创作了大小不同的另外两幅（见图2-1-24和图2-1-25），分别送给了弟弟提奥和母亲。

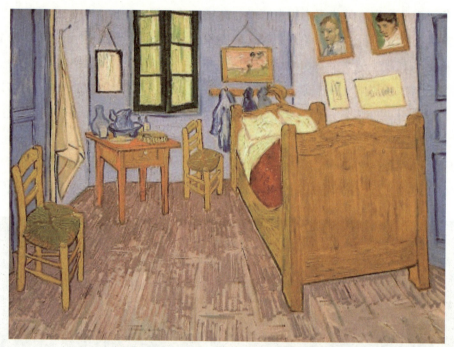

图2-1-23　梵高《阿尔勒的卧室》（1）

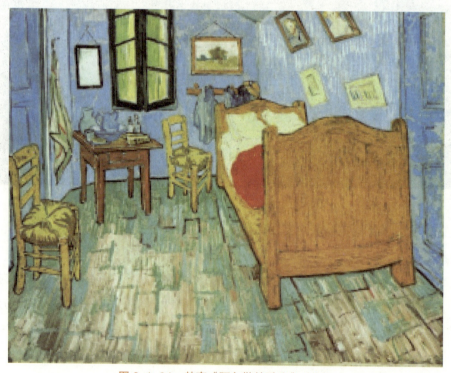

图2-1-24　梵高《阿尔勒的卧室》（2）

如图 2-1-25 所示，这幅作品刻画的是梵高在阿尔勒的居所"黄房子"。房间十分简朴，却给人难忘的亲切感。画家擅长把握物体内在的美，通过具有动势和颤动的笔触，强有力地反映出来。构图中，看似"一点透视"的构图效果，却与现实主义绘画体系的构图十分不同，没有死板而僵硬的感觉。这种特殊的透视方式看上去很极端，画面空间采用了一种前窄后宽的构图空间感，以并列的方式描绘窗户、墙上的画框等。

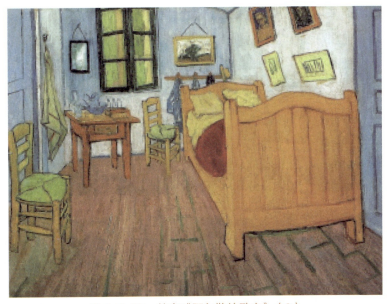

图 2-1-25　梵高《阿尔勒的卧室》（3）

作品用色明亮而厚重，大部分画面使用了原色调，如淡紫色的墙、红色的地板、大红色的被单、淡黄色的床单和枕头、床和椅子是中黄色、绿色的窗子、橘红色的桌子、蓝色的盆。画面中有大量的黄色，这是梵高最喜欢的颜色。这种鲜明的冷暖、大色块对比，具有强烈的视觉冲击感。红色、黄色等暖色调充斥着房间，让人产生一种温暖、舒适的感觉。

《向日葵》是梵高在阿尔勒的黄房子里创作的。梵高一生创作了多幅向日葵作品，图 2-1-26 和图 2-1-27 是其中色调不同的两幅。

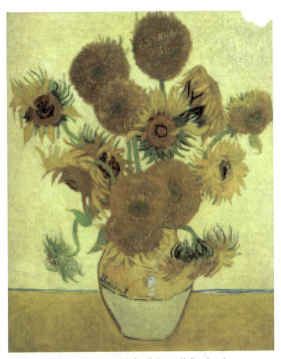

图 2-1-26　梵高《向日葵》（1）

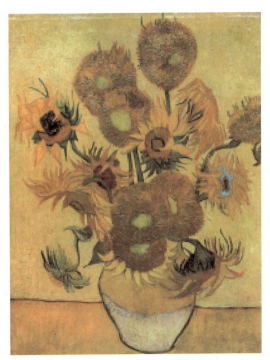

图 2-1-27　梵高《向日葵》（2）

他采用了旋转的笔触来替代短笔触，用厚重坚实的笔触，将向日葵花瓣的光泽、花盘纹路表现出来，并用许多细笔触刻画花盘，使其产生饱满感。

梵高运用了他一贯喜欢的黄色为主色调，代表光明与希望。这幅画背景为浅黄色，衬托主体向日葵。向日葵以深色为主，其中有纯度、明度不相同的黄色，如中黄、土黄等，还有中性色棕色。向日葵的花芯以黑色进行刻画，同类色系颜色上的对比是一种新的色调对比方式，使得画面对比强烈，而整体上又保持色调统一。用绿色来勾画花茎的亮部，黑色勾画暗部；签名和桌面使用了蓝色，区分墙面与桌面，增加视觉效果。

梵高作为表现主义的代表画家，十分强调自我感受。他所描绘的这幅作品，视觉形象以平面感为主，放弃了透视和比例的关系；色彩单纯，大面积平涂，画面极具装饰性。

后印象派的作品首先要表达的是自己的情绪与情感，让作品来说话，所描绘的物体是否为原本的固有色已经不那么重要。在艺术形式上，强调物体表现之间的构成关系，认为艺术不需要模仿自然。后印象派的绘画对现代绘画流派的发展有着重大的影响，直接导致了结构主义的诞生。

2.1.5　20 世纪绘画流派

1. 野兽派色彩

野兽派是 20 世纪初出现的一个现代绘画艺术流派。绘画擅用鲜艳、狂野的色彩和风格，以及不合理的比例和透视感，给人带来强烈的视觉冲击力，震惊画坛，代表画家以马蒂斯为首。野兽派的兴衰时期较短，后期为立体主义所取代。

亨利·马蒂斯是法国画家，野兽派的创始人及主要代表，同时也是雕塑家和版画家。马蒂斯的作品以大胆及平面的色彩、不拘的线条的使用构成鲜明的野兽派风格。

《红色的和谐》（见图 2-1-28）是马蒂斯绘画成熟期的代表作。画中展现的是一个室内场景。在场景中，有精心布置的桌子、鲜艳的桌布和墙纸、两把椅子和一扇窗户、衣着整洁的女佣。通过窗户，画家还描绘了一片室外的绿色草地、黄色的花朵和几棵树，以及一所房子。画面造型简单化和平面化，在大片平涂红色的衬托下搭配蓝色阿拉伯式高度精练纯色组合纹样，具有色彩绚丽的装饰性和强烈的色彩效果。

在色彩上，整幅画面以深红色为主色调，窗外的蓝色、绿色与室内主色形成鲜明对比。冷暖色调的搭配使画面不至于太混乱，相对形成一种平衡感。

这幅作品在构图上有几处相呼应的地方：窗外粉色的房子是室内红色的延伸

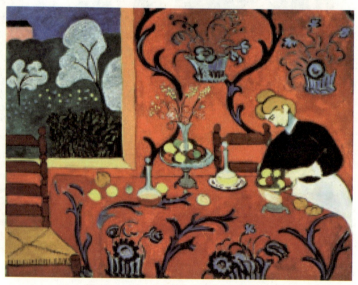

图 2-1-28　马蒂斯《红色的和谐》

与呼应；室内的桌布、墙绘和水果与窗外蓝天、草地、花朵相呼应；树枝的样式与桌面、墙上的装饰花纹相呼应；女佣的黄色发型也与桌面上的水果形状相呼应。

在构图上，马蒂斯放弃了透视与明暗之间的变化，平面感极强。画中空间并未因为空间位置的改变而产生顺光、逆光的效果；桌面与墙面的装饰花纹也没有近大远小的透视效果；画面中只用蓝色的线条勾勒出墙壁与墙面的分割，但是画中桌子的左上角与椅子依然有着透视关系，色彩依然没有发生明暗上的变化。

马蒂斯的作品大量使用鲜明的纯色，他用平涂的手法，放弃了明暗与透视，不追求刻画物体的真实感，只追求画面的装饰性，对画面空间的把握极强。

2. 抽象派色彩

第二次世界大战中，西方艺术中心从欧洲转移到了美国纽约，以纽约为中心的抽象风格成为主要的艺术流行。这些艺术家们反对传统的艺术观和绘画技术，用自由大胆的绘画形式创作出了一批充满抽象感的艺术作品。这种抽象表现主义又称为抽象派，其中以波洛克为先驱，是 20 世纪最有影响力的艺术家之一。

杰克逊·波洛克是美国画家，抽象表现主义绘画大师。他于1947年开始使用"滴画法"进行绘画创作，其事前没有准备，也没有固定的作画地点，只将画布置于地面，用各种工具，将颜料或油漆滴洒、泼于画布之上，随意走动进行作画，被人们称为"行动绘画"。这种绘画方式与中国画的"泼墨法"较为类似，创作出的作品具有极大的偶然性，画法粗犷，色彩自由，常以"杂物"入画，独创一派，形成了波洛克式的抽象风格。

在构图上全面铺开，没有主次之分，完全脱离物体的形态，也无视觉中心可言，绘画作品全由波洛克的情感随意支配。由于作品没有进行事前的构图、思索，只是即兴创作而成，是一种情感的宣泄、"随意"的色彩、"无意识"的动作，画出的线条连成错综复杂的"网络"，难以分辨结构，因此每一幅画都是他创作过程的记录，事后再根据效果进行剪切、装裱而成。波洛克的主要作品有《秋韵：第 30 号》《薰衣草之雾：第 1 号》等，图 2-1-29 至图 2-1-31 是他的部分作品。

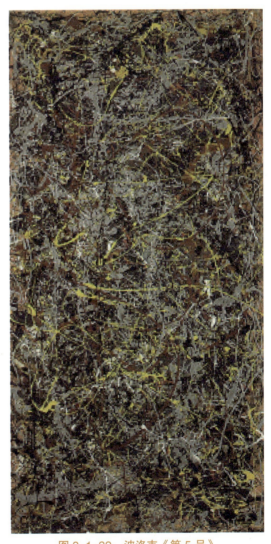

图 2-1-29　波洛克《第 5 号》

色彩

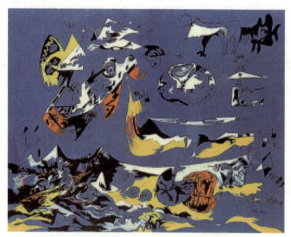

图 2-1-30　波洛克《蓝-白鲸记》

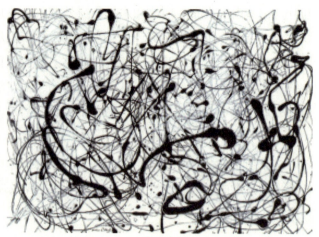

图 2-1-31　波洛克《第 14 号》

练习题

1. 对莫奈《睡莲》作品进行分析。
2. 对亨利·马蒂斯《戴帽子的女人》作品进行分析。

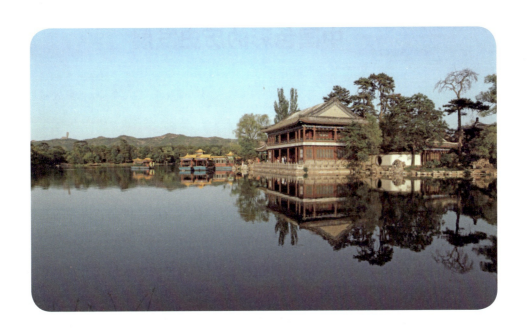

第 3 章 中国色彩

本章内容

- 详细剖析了中国色彩的特点和规律，对中国单色类色彩和中国复色类色彩进行分类阐述。
- 对中国单色类色彩中最具中国特色的艺术，如水墨画、书法和中国民间艺术等进行论述。
- 在论述中国复色类色彩中，对民间艺术色彩和具有中国特色的品色系色彩（宫院色彩）也有所涉及。

学习目标

- 对中国艺术有更全面的认识。
- 全面、系统地掌握中国艺术色彩的特点及规律。

3.1 中国色彩的历史发展

3.1.1 传统的色彩体系

中国是世界上最早懂得使用色彩的地域之一，很早就形成了完整的色彩系统与分类机制。在北京周口店龙骨山的原始人洞穴里，曾发现了红色的粉末和涂有红色的石珠、贝壳和兽牙的装饰品。

1. 中国传统的色彩体系

五色系统是中国人内在意识的一种外在体现，五色概念已知最早的记录是在公元前 22 世纪由舜帝提出的。五色系统的构架是夏、商、周三代推行的五行思想，是将青、赤、黄、白、黑五色与木、火、金、水、土五行，以及五方、五脏等相对应。五色系统把中国人关于自然、宇宙、伦理、哲学等思想融入色彩当中，形成了独树一帜的中国色彩文化。

五色系统把色彩分为正色和间色。正色是青、赤、黄、白、黑五色，又统称为上五色。在古代，上五色被认为是最原始、最纯粹的颜色；间色是绿、红、流黄、碧、紫五色，是两种正色混合形成的色相。

（1）青色

青，最早见于甲骨文或金文，其本义是蓝色、蓝色矿石或草木的颜色，后延伸至绿色、黑色。《说文解字》认为青是"东方色"，因而可以指代东方、春天，其含义又可延伸至青绿色的草、未成熟的农作物和竹筒等。青是中国特有的颜色称谓，如青花瓷（见图 3-1-1），实际上是偏蓝色的。蓝，最初是指一种可做染料的紫红色小草——蓼蓝，蓼蓝的叶子泡水加石灰沉淀，就得到了青色。蓝草在我国周代就已经开始种植，春秋战国时期已经较为普及。

（2）赤色

赤，本义是"火的颜色"，即红色。《书·洪范·五行传》中的"赤者，火色也"，指的就是红色。贾思勰的《齐民要术·种椒》中也提到"色赤椒好"。我国古代将原色的红称为赤色，是因为人们最初用赤铁矿粉末或朱砂研制红色颜料，后来这两者因色牢度较差而被植物染料——茜草所替代。又因茜草染出的颜色偏暗，慢慢发展为用更为明艳的红花染色。

中国人对红色的偏爱与原始社会对火的崇拜有关，而且红色源于太阳。我们的祖先对阳光有一种本能的依恋和崇拜，他们认为只有在红色的太阳照耀下，万物才能生机勃勃。在这种文化背景下，红色自然而然

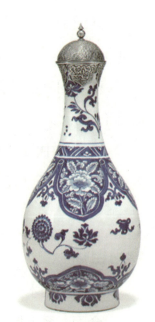

图 3-1-1　青花瓷瓶（清）

地被赋予喜庆和吉祥之意（见图3-1-2）。此外，红色还是一种身份地位的体现，《诗经·豳风·七月》里有"我朱孔阳，为君子裳"之说；《大清会典》中规定，每逢天坛祭祀大典，皇帝必须身着红色朝服。

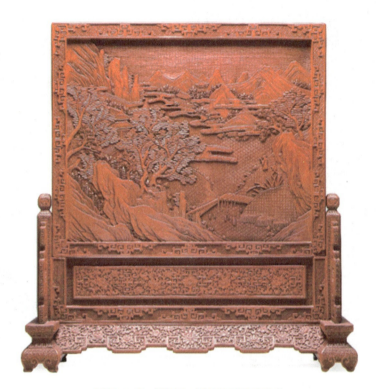

图3-1-2　剔红山水图漆画屏（清）

（3）黄色

黄色是我国古代最早从自然界提取的颜色之一，早期是用栀子花的果实制成，后来逐渐出现了地黄、槐花、黄檗、姜黄、柘黄等植物染料，以及黄丹等矿物颜料。用柘黄染出的织物明亮炫目，在月光下呈泛红光的赭黄，在烛光下又呈赭红，因此自隋唐以来便成为皇帝的专用服色。《易经》中有"天玄而地黄"的说法，黄色又被称为"地色"，也是"中央之色"，象征了正统、光明、高贵等特性。因此黄色也成为皇室的代表色彩（见图3-1-3）。《周礼》中对天子的衣冠规定为"黄裳"与"玄冠"，其寓意是天子受命于天，统治者就是占有土地的人，占有土地就是占有一切，所以皇帝拥有土地就是拥有一切。

（4）白色与黑色

上古时期，因为织染技术相对落后，人们身着的织物多为白色，尤其在民间多为素服。自周朝开始，素服成为丧服。唐宋以后忌白色，崇五彩，白色也随后成为丧事的代表色。因黑色具有染色方便、经脏耐用的特点，"缁衣"一度成为常用的服饰。但在古代，黑色也是"黥刑"的颜色，具有耻辱的含义。在中国传统色彩体系中，黑色与白色往往同时出现。这两种色彩是中国传统哲学里最重要的概念——阴阳的象征。道家认为构成宇宙万物的核心是阴阳，太极图中的阴阳即是用黑白两色表现，白为阳，黑为阴，它们共同构成一个圆形，表示万物循环往复，周而复始，阴中有阳，阳中有阴，首尾

色彩

相衔，此消彼长。黑、白两色在历史上的典型运用还包括国画（见图 3-1-4）、围棋，以徽州民居为代表的江南建筑等。

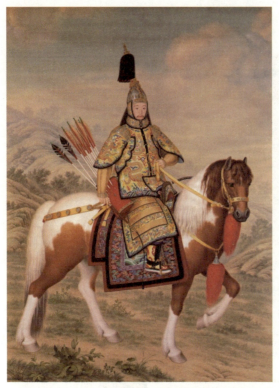

图 3-1-3　郎世宁《乾隆戎装大阅图》（清）

图 3-1-4　国画

2. 中国传统色彩的配色特征与方法

在我国传统的用色理念中，青、赤、黄、白、黑五色，是判断色彩是否正统的衡量标准，它们构成了中国传统色彩的基本色调。在此基础之上的一切色彩配合，讲究艳而不俗，浓而不重，对比中有调和，调和中又要形成参差对照。

我国自古以来就常能见到对比色的运用，但这里的对比绝非西方色彩学意义上的对比关系，而是体现中国人信仰、情感的观念用色，如唐代金碧山水中的青、绿、金；青花瓷里的青、白；素三彩中的绿、黄、褐；漆器上的朱、黑、褐，还有民间喜爱的桃红与柳绿、紫与绿等，这些对比性的配色方案源于长期的经验累积，同时也是一个民族对色彩喜好的自然选择。盛行于唐代的唐三彩是一种低温铅釉陶器，在色釉中加入不同的金属氧化物，经过焙烧，便形成浅黄、赭黄、浅绿、深绿、天蓝、褐红、茄紫等多种色彩，但多以黄、白、绿三色为主，图 3-1-5 为唐代的三彩双峰骆驼及胡人俑。

此外，多色对比配色也有着绝妙的组合，如五彩的运用。这里的五彩并不一定是传统的正五色，而是以赤、橙、黄、绿、青、紫等多色为主。如五彩剪纸、刺绣、版画，以及在戏曲服饰上的色彩运用，由于巧妙地利用了对比与调和的关系，不但不会使视觉效果过于浮躁、刺激，反而显得鲜明、愉快和庄重。同时，人们还大量使用金、银、黑、白、灰作为对比色的调和色调，以缓解对立色直接对比的强度，获得庄重严整、繁而不乱、明快醒目、统一和谐的视觉效果。图 3-1-6 为清代的无锡惠山泥人。

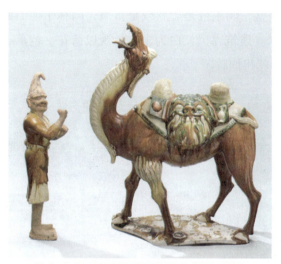
图 3-1-5　三彩双峰骆驼及胡人俑（唐）

图 3-1-6　无锡惠山泥人（清）

3. 中国色彩的意境

在《说文解字》里，"颜色"最初是指人的面色。在中国人看来，颜色是亲切而有生命的，大到设计一座园林，小到享受一杯清茶，看似随心而至，却都渗透着中国人与色彩的相知相契。

（1）园林建筑的色彩选择

园林是在自然山水环境的基础上，加以人工的改造，所形成的供人游览、居住的场所。中国古典园林分为皇家园林和私家园林，前者雍容华贵、开阔大气，后者雅致灵动、淡泊静谧，是古代园林设计师和工匠们的智慧与心血的结晶。

皇家园林多建在四季分明的北方，在色彩的选择上偏好浓烈绚烂、金碧辉煌。大门立柱常用朱红描金，屋顶喜镶五色琉璃，雕梁画栋皆以五彩为主，也会在亭台楼阁间种植不同科属颜色的植物，在春夏秋冬呈现不同的风貌。图 3-1-7 为承德避暑山庄。

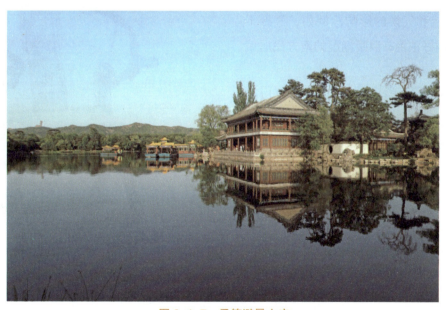
图 3-1-7　承德避暑山庄

色 彩

私家园林大多集中在江浙等地，气候湿润，人文鼎盛，园主或是望族或是富商，园林于他们而言往往含有退休隐居的寓意，因此风格常偏向于淡雅隽永。建筑以黑、白为主，景观以荷花、芭蕉、竹子、松为主，以映照园主返璞归真的心境。图 3-1-8 为苏州拙政园。

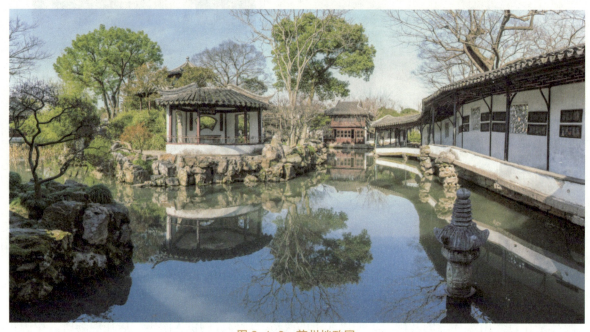

图 3-1-8　苏州拙政园

（2）家具陈设的色彩选择

中国古代的室内设计追求"天人合一"的境界，主要表现在基础设施上偏好使用材料的本色，如立柱与地砖，只刷一层清漆，或是不经过任何修饰，完全呈现其本身的色泽质感。在装饰用色上则有较为明确的界限，依次分为黄、红、绿、青、蓝、黑、灰、白。其中，黄色与红色最尊贵，为皇家用色；黑色、白色、灰色是普通百姓的用色。色彩的使用也受地域和气候的影响，例如，寒冷干燥的北方民居偏好浓艳；温暖潮湿的南方民居偏好淡雅。

作为室内装饰的主体，中国传统家具以硬木为主，红木、乌木、紫檀、黄花梨都是古代最崇尚使用的木料，配以高超的雕刻手法，深浅对照，突出了木材的本色之美。图 3-1-9 为红木圈椅。

偶尔以玉石、翡翠、象牙等为嵌件的"百宝嵌"，奢华之余，也衬托出硬木本身的沉稳与朴拙。图 3-1-10 为百宝嵌清供图挂屏。

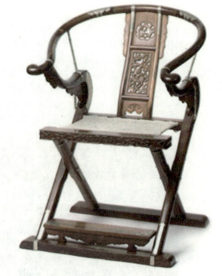

图 3-1-9　红木圈椅

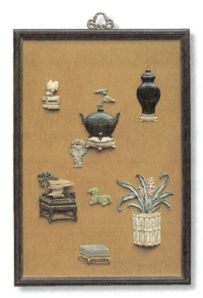
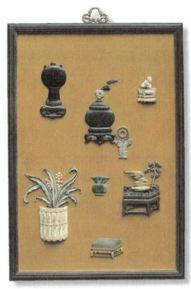

图 3-1-10　百宝嵌清供图挂屏（清）

（3）茶具色彩的选择

从汉代开始，茶就成为中国人最常见的饮品。不管是王孙贵胄还是平民百姓，都将茶与柴米油盐酱醋一起，视作生活的必需品。茶文化后来也逐渐演变为最具中国特色的象征性符号之一。

以采制加工的不同方法为标准，茶分为红茶、绿茶、青茶、黄茶、白茶、黑茶六种。红茶温韵醇和，绿茶净澈幽远，青茶明亮甜润，黄茶丝滑甘厚，白茶淡泊清冽，黑茶浓香余味。从最初的陶器到瓷器，再到紫砂，不同的茶配以不同的器，便会表现出微妙的差异，如越州窑出产的秘色瓷能衬出茶汤的碧绿灵动；建州窑的黑瓷则显得茶汤的洁白晶莹；紫砂最易保留茶的本身的香气，明黄的茶汤也与茶具的暗紫色相映成趣。图 3-1-11 为茶叶与茶具。

（a）

（b）

图 3-1-11　茶叶与茶具

色彩

4. 中国色彩的传统表现

按照不同的政治文化领域，中国传统美术可划分为宫廷贵族美术、民间美术、文人美术、宗教美术等。从色彩使用的角度来看，宫廷贵族美术和民间美术的设色方式属于同一系统，但是民间色彩只是宫廷正统色彩在民间的翻版和变异，用色并不严谨。

（1）以故宫为代表的宫廷艺术用色

我国古代建筑很早就采用在木材上涂漆和桐油的办法，以保护木质和加固木构件用榫卯结合的关接，同时使其更加美观，达到实用、坚固与美观相结合。后来又用丹红装饰柱子、梁架或在斗拱梁、枋等处绘制彩画。以象征尊贵的黄色为顶，表示皇帝的尊严；以红色为主体颜色，既显得庄严稳重，又给人一种敬畏感，所以宫墙的红色偏暗，属于血色。

北京故宫是中国明清两代的皇家宫殿，旧称为紫禁城，位于北京中轴线的中心，是中国古代宫廷建筑之精华。故宫绝大部分建筑的瓦面颜色为黄色，象征着皇权。代表兴盛、强大的红色也占据了很大比例，寓意帝王的江山永固，子孙绵延。正是红、黄两种颜色在故宫古建筑群中的大规模应用，奠定了紫禁城的华丽、庄严与雄壮之美。与此同时，蓝天黄瓦、绿檐红柱、白台基灰地面，也巧妙地使用了色彩互补方法，满足人体视觉平衡。如宫墙在红墙与黄瓦之间采用了绿色的冰盘檐；又如隔扇和槛窗的棱线上采用了金线，实现了红色与黄色的协调过渡，亦使整个建筑产生了流光溢彩的效果。图3-1-12 为故宫建筑。

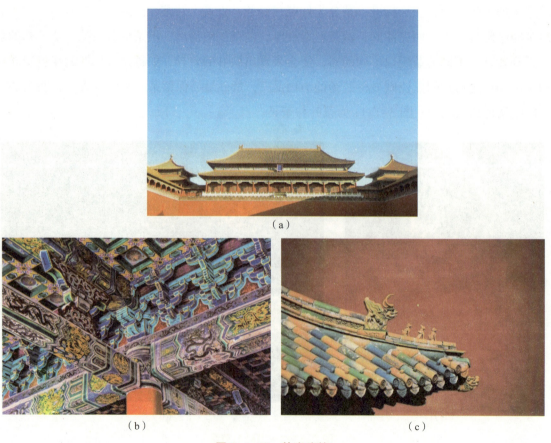

图 3-1-12　故宫建筑

（2）以水墨画为代表的文人艺术用色

水墨画，是中国绘画的代表，即狭义的国画。基本的水墨画仅有水与墨，黑与白，但进阶的水墨画却用色丰富，如工笔花鸟与泼墨山水，也称为彩墨画。国画中，"墨"并不是只被看成一种黑色。在一幅水墨画里，即使只用单一的墨色，也可使画面产生色彩的变化，完美地表现物象。

"墨分五色"，有"干、湿、浓、淡、焦"，加上"白"为"六彩"。其中，"干"与"湿"是水分多少的比较；"浓"与"淡"是色度深浅的比较；"焦"，在色度上深于"浓"；"白"，指纸上的空白，二者形成对比。图 3-1-13 为王希孟《千里江山图》局部。

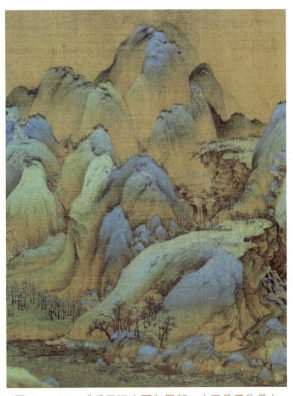

图 3-1-13 《千里江山图》局部 （王希孟作品）

3.2 古代官服色彩和民间艺术色彩

从古至今延续着中国人对于色彩的讲究，不同的颜色有着不同的象征。例如，中国的四灵青龙、白虎、朱雀、玄武，都是以颜色作为主要的区分；中国宫院服饰的颜色也很考究，品色服有着严谨的官服颜色制度，是中国传统封建制度的产物；民间艺术的大胆用色，也都依附着民间故事的神话或传说的迷信色彩。

色彩

3.2.1 古代官服色彩

中国色彩中最具有阶级色彩的属官服色彩。以服饰的颜色作为区分社会成员身份贵贱的手段，把这种服饰称为品官服。显然，品官服是意识形态的产物，其中最具主导地位的是颜色迷信。阴阳五行学派者认为历代王朝的更替是五行相生相克的结果，是天意或天德的象征。秦始皇认为周天子得火德，所以秦代之后，衣服、宫院装修皆崇尚黑色（见图3-2-1和图3-2-2）；汉废秦，改服色为红色（图3-2-3），红色一直被沿袭至今。因而不同的颜色也成为国运的象征，《后汉书·舆服制》中描述："夫礼服之兴也，所以报功章德，尊仁尚贤。故礼尊尊贵贵，不得相逾，所以为礼也，非其人不得服其服，所以顺礼也。"它以最早的法律形式约束着每一个社会成员，任何人使用了错误的颜色都意味着犯罪，从而使颜色在中国具有了政治文化属性。这一制度走向成熟经过了长时间的演变，最后形成了非常严谨规范的品官服体系，确立了鲜明的服饰颜色等级，经过奴隶社会、封建社会的历史演进，这种严格的色彩等级制度也在不断强化。

图3-2-1　电视剧《芈月传》剧照

图3-2-2　电影《英雄》剧照

图3-2-3　汉代服饰

据文献记载,在西周至春秋后,颜色就已经开始有了它的等级划分。先秦之前将红色、黑色和紫色作为区分天子与庶民的颜色,但是这时期并没有将宫院的颜色进行细分;天子、诸侯、卿大夫、士之间的等级差别,还未形成以服装的颜色区分官职高低的等级制度。秦汉时期的服饰大多是黑色和红色,品官服的颜色主要使用这两种颜色。到了汉代,汉帝主用红色,所以朝堂的内饰开始使用红色,黑色作为内设的点缀,依然沿袭秦朝时期的一些颜色。秦汉时期帝王的衣服主要有黑色、红色和黄色3种颜色。隋唐以前,并未将色彩等级应用到官员的衣服上,所以品官服也只是一个雏形,但是我们依然可以从宫院的装修和帝王的服饰上看出来,这3种颜色被认为是当时的皇权颜色。

图 3-2-4　电影《英雄》剧照

到了隋唐,品官服得以完善,形成品色服制度,这样也更好地区分了天子与大臣服装的颜色。唐高祖时曾在沿用隋制的基础上将官次服色分为四等,亲王及三品以上"色用紫";四品、五品"色用朱";六品、七品"服用绿";八品、九品"服用青"(《新唐书·车服志》)。如图3-2-5所示的4位官员,第一位和第三位为五品以上官员,第二位为九品以上官员,第四位为七品以上官员。将服色与九品官员制度结合,品色服开始有了完整的形态。而后,唐高宗时对品官服有了更为详细的规定,三品官以上的官服是紫色,武官加金玉带装饰;四品以上官服为深红,五品为浅红,并加金腰带;六品官服为深绿,七品为浅绿,并加银腰带;八品官服为深青色,九品为浅青色,配石腰带;无官爵的平民穿黄色衣服,配铜铁腰带。这里说的黄色和天子用的黄色不同。确切地说,天子服饰用的是金色,庶民则是黄色,这种黄色带了一点土黄的颜色,不够纯正。这时期,不仅清楚地区分了官服的颜色,在腰带上也同样做了区分,是品官服相对完善的形成时期。这一时期,不仅品官服上采用了多种颜色,包括皇帝的黄袍(见图3-2-6)也开始由红、黑色相间改成黄色的主要色调,采用金色、银色和红色作为点缀装饰,视觉感受上显得更加富贵。殿内的装饰也都开始转向以金色为主色调的风格。总之,这一时期的色彩趋向于多样化的极端,开始运用更多的颜色和搭配。从隋唐开始,宫院内女子的服饰颜色也开始变得丰富起来。

色 彩

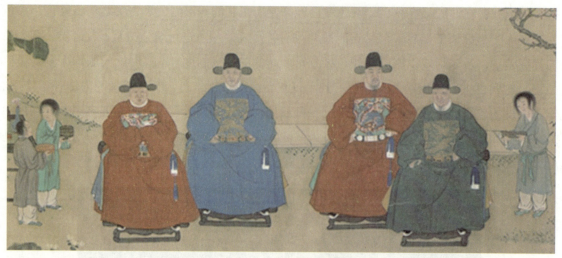

图 3-2-5　唐代品官服

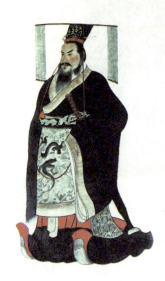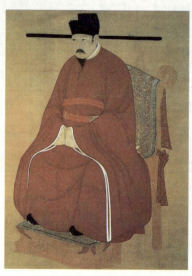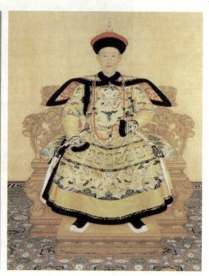

图 3-2-6　古代皇帝的服饰颜色

品官服经历了长期的演变，到了明代、清代，官服颜色发生了大的更改，一品至四品为红色，五品至七品为青色，八品、九品为绿色。发展到明、清时期，由于手工艺的进步，包括丝绸的品质、印染工艺的提高、刺绣技术的提升，以及一些洋物件的输入，在品官服上开始注重纹样。明清时期在品官服胸前的位置出现了一块正方形的纹样，称为"补子"或"背胸"（见图 3-2-7）。文官和武官的补子也有区分，文官的补子图案多用飞禽，武将的补子图案多用猛兽，这也是"衣冠禽兽"成语的典故来源。例如，明朝文官一品的补子为仙鹤，二品为锦鸡，三品为孔雀，四品为云雁，五品为白鹇，六品为鹭鸶，七品为鸂鶒，八品为黄鹂，九品为鹌鹑；武官一品、二品为狮子，三品、四品为虎豹，五品为熊罴，六品、七品为彪，八品为犀牛，九品为海马。至于都御史、副都御史、各道监察御史、给事中等风宪官的补子为獬豸（神羊）。到了清朝，大体上没有太大的变化，只是把文官的八品黄鹂改成了鹌鹑，九品未入流，则绣蓝雀；武官的变动还是比较大的，一品麒麟，二品狮子，三品豹，四品虎，五品熊，六品彪，七品、八品犀牛，九品海马。

（a）五品文官白鹇补子　　　　　　　　（b）五品武官熊黑补子

图 3-2-7　明代和清代的官员补子

这一时期，有大量的宫院服装，皇帝、皇后，还有嫔妃们的衣服都出现了非常精美的刺绣纹样，宫院内的服饰显得更加精美。品官服也在颜色区别的基础上，加以纹样的装饰，显得更加富贵。由于明清时期将纹样加入品官服的设计中，使得中国封建制度的等级制度更加细化。

3.2.2　民间艺术的色彩风格

民间艺术形式多样化，题材广泛。并以期热烈、质朴自由的特征显示其魅力。民间艺术的色彩搭配正是形成其艺术特征的重要方面。民间艺术的色彩表现更为饱满，艳丽清新。多施以纯度较高的原色。在色彩处理上，由于经济条件有限，常用所能找到的材料和工具进行改造，并不拘泥于物象原有的基本色调。色彩搭配多采用强烈对比的手法，对生活中物象的色彩关系进行大胆的取舍、归纳，因此形成了民间艺术特有的色彩风格。

1. 年画

如前所述，我国民间过年时兴贴春联、贴倒福、贴门神。贴门神，指的就是年画。在我国民间，年画俗称"喜画"，是用来祈求平安吉祥的一种装饰。年画如今也是流传于民间的艺术品之一。年画的历史非常悠久，在汉代就出现了，到了明清时期逐渐盛行。年画基本上是根据民间生活内容来进行绘制的，用色也非常具有民族特色和地方特色。年画在色彩上非常单纯，常用红、绿、黄、蓝等颜色进行填色，所以视觉感觉是非常明快和醒目的。年画的内容也大多是美好的寓意，希望来年可以吉祥如意。年画色调的搭配大都使用了明快的颜色来烘托色彩上的单纯性，红色和绿色这类对比色和其他颜色的搭配并不显得艳俗，反而和谐地营造出了喜庆效果。在年画《一团和气》（见图 3-2-8）中，人物的整体形态是圆的，正好与"和气"相呼应；而人物的服饰颜色也采用了大面积的红色来烘托吉祥富贵的意思，人物的笑容也表示和气生财的寓

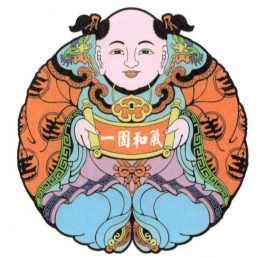

图 3-2-8　年画《一团和气》

色 彩

意。年画的品种还有很多,如杨家埠木版年画、凤翔木版年画、杨柳青年画等,如图3-2-9至图3-2-11所示。

图 3-2-9　杨家埠木版年画　　　　　　　　图 3-2-10　凤翔木版年画

图 3-2-11　杨柳青年画

2. 民族服装

我国是由56个民族组成的国家,所以我国是一个民族文化大融合的国家,每个民族都有自己独特的民族服装(见图3-2-12至图3-2-15),这是在特定的生产活动和自然环境中形成的,反映了当地的风土人情,极具地方特色。少数民族的服装大多都是五颜六色、色彩艳丽的,常采用纯度很高的红、绿、紫等颜色作为重要的色彩元素,这种颜色之间的反差给人十分强烈的视觉冲击力,色彩也成为一个符号性的元素,为中国当代的服装设计提供了无限的灵感和启发。

少数民族的服饰比较烦琐,比如有头饰、腰带等各种装饰。在颜色上,少数民族的服装大胆选用

了艳丽的颜色，在一些民族舞蹈节目中，可以很直接地看到每个民族服饰的区别。当各个民族都载歌载舞的时候，我们可以强烈地感受到其身着服饰上色彩鲜艳的视觉冲击。所有的颜色也都具有其色彩本身所带给我们的喜悦和欢乐的心理暗示。

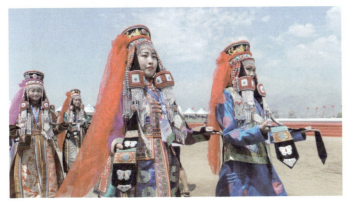

图 3-2-12　蒙古族服饰

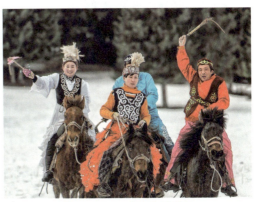

图 3-2-13　哈萨克族服饰

图 3-2-14　藏族服饰

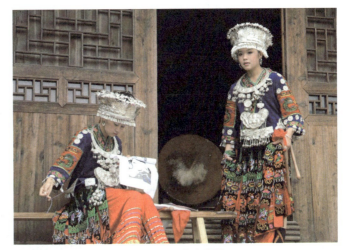

图 3-2-15　苗族服饰

3. 风筝

风筝发明于东周春秋时期，至今已有 2 000 多年的历史。蔡伦改进造纸术后，坊间才开始以纸做风筝，称为"纸鸢"（见图 3-2-16）。风筝现在是人们玩耍的物件，但是早期风筝具有军事作用，它是用来测算距离的工具；唐代之后，风筝才开始有了娱乐性。

风筝的形式千姿百态，甚至有长条形的巨型风筝（见图 3-2-17）。风筝的形状并不是随便创造的，风筝常会有鸟、龙、蝴蝶、鲤鱼等图案，那是因为民间的百姓总是喜欢吉祥的事物，他们也借由风筝上相关的图案表达着对美好人生的憧憬，所以才会出现"龙凤呈祥""百蝶闹春""鲤鱼跳龙门""百鸟朝凤""连年有鱼""四季平安"等各种风筝寓意。在色彩上，风筝沿袭了民间对于颜色的追求，各种互补色、对比色的撞色，让风筝显得多姿多彩，让蓝色的天空增添了更丰富的色彩。这些熟悉的颜色会让人想到年画，想到我国的传统服饰的颜色，比如玫红、果绿、湖蓝等颜色完美地组合在一起，艳丽却不显得艳俗，这是当代中国设计中值得向前人借鉴的色彩。

色彩

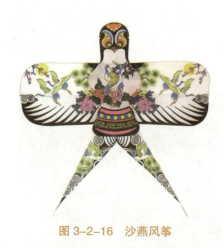

图 3-2-16 沙燕风筝

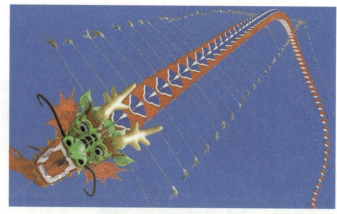

图 3-2-17 巨型龙风筝

4. 刺绣

刺绣是我国传统民间艺术之一，中国的刺绣工艺几乎遍布全国。苏州的苏绣、湖南的湘绣、四川的蜀绣、广东的粤绣被誉为我国的四大名绣，其工艺精良，名震四海。刺绣的工艺早在四五千年前就已经产生了，它经历了非常漫长的变化。同时，刺绣也是非常耗时、耗精力的手工工艺品。

由于地域的差异和水土的区别，导致蚕丝品质特色的不同，中国的四大名绣也各有自己的特点。

（1）苏绣

苏州的苏绣地处江南，由于当地环境的得天独厚，这一带盛产颜色绚丽的锦缎和花线，为苏绣的发展创造了有利条件。苏绣擅长绣花，因为当地的气候，四季鲜花盛开，所以当地人们常把这些常见花卉作为苏绣的素材。苏绣有一个特点：因为这里的花线颜色非常丰富，所以苏绣可以用到3~4不同的同类色线绣出晕染自如的色彩效果，如图 3-2-18 和图 3-2-19 所示。

图 3-2-18 苏州刺绣（1）

图 3-2-19 苏州刺绣（2）

（2）湘绣

湖南的湘绣（见图 3-2-20 和图 3-2-21）以长沙为中心，其特点是用丝绒线绣花。这种线经过了特殊处理，在绣的时候防止起毛，所以当地称这种绣品为"羊毛细绣"。湘绣多以国画为题材，而人文画的配色特点是以深浅灰和黑白为主，素雅如水墨画。因此湘绣作品看起来很像国画的风格，显得比较淡雅，呈现出很安静的氛围。

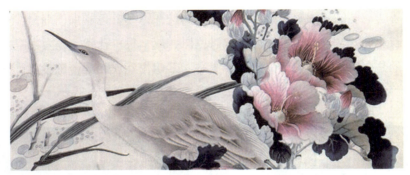

图 3-2-20 湘绣（1）

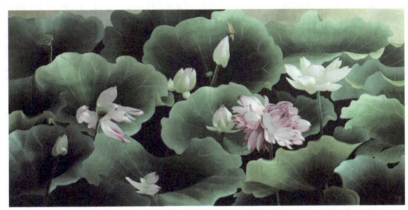

图 3-2-21 湘绣（2）

（3）蜀绣

四川的蜀绣也称"川绣"（图 3-2-22 和图 3-2-23），是以成都为代表的四川刺绣。在晋代蜀中的刺绣已十分闻名，可见蜀绣的历史非常悠久。蜀绣的纯观赏品相对较少，多用于家用；刺绣的内容大多是四川最有名的动物大熊猫，也有花鸟虫鱼、民间吉语和传统纹饰等。一般蜀绣都是绣制在被面、枕套、衣服、鞋子及画屏上。清代之后，蜀绣在传统技法的基础上吸收了湘绣和苏绣的长处，成为四大名绣之一。蜀绣用针工整、平齐光亮、边缘整齐、色彩鲜丽。

图 3-2-22 蜀绣（1）

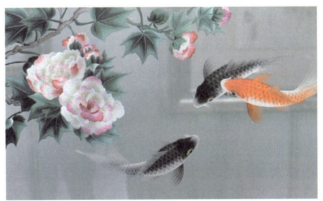

图 3-2-23 蜀绣（2）

（4）粤绣

广东的粤绣（见图 3-2-24）是以广东地区为中心的刺绣品总称，相传最初创始于黎族。和其他三

色 彩

大名绣不同的是，粤绣最早的"绣娘"男性居多。粤绣构图饱满，色彩绚丽夺目。粤绣的特点在于绣线较粗且松，针脚长短参差，针纹重叠微凸；常以凤凰、鹤、猿、孔雀、鹿及家禽等动物为题材。粤绣的钉金绣，采用的是金绒绣，金碧辉煌，气魄浑厚，多用作戏衣和舞台陈设品，非常能够体现出热烈欢庆的气氛。

图 3-2-24　粤绣

5. 京剧

京剧，曾称平剧，中国五大戏曲剧种之一，被视为中国国粹。京剧服饰主要运用十种色彩，分"上五色"（正色）和"下五色"（副色）。"上五色"指红、绿、黄、白、黑，"下五色"指紫、粉、蓝、湖、香（绛）。通过借鉴古代等级制度中对色彩等级的常规性规定，京剧运用服饰色彩来区分大致的官阶：红色、紫色表示身份品位最高；绿色、蓝色次之；黑色最低。每当一个剧中人物出场，观众通过其着衣的颜色便可推断出他（她）的身份等级。

脸谱也是鉴别角色属性的重要标准。它起源于远古时期的面具，带有图腾属性，因此每种色彩带有不同的象征意义：红脸含有褒义，代表忠勇；黑脸为中性，代表猛智；蓝脸和绿脸也为中性，代表草莽英雄；黄脸和白脸含贬义，代表凶诈；金脸和银脸为神秘，代表神妖。图 3-2-25 为京剧剧照。

6. 剪纸

我国的剪纸是一门古老的民间手工艺术。流传至今最早的剪纸实物是新疆吐鲁番阿斯塔那古墓出土的南北朝剪纸，包括对马团花剪纸、对猴团花剪纸、对蝶团花剪纸、菊花纹团花剪纸、人形剪纸等。这些剪纸造型简洁，刀法洗练，具有古朴浓

图 3-2-25　京剧剧照

郁的民间风格，如图 3-2-26 所示。

观察新疆吐鲁番的团花剪纸不难发现，这时期已经采用了重复折叠的方式来进行剪纸。剪纸艺术兴盛于民间是在唐代，这一时期的剪纸水平已经达到了很高的境界，开始出现了镂空剪纸，构图复杂、形式多样、题材繁多；有红纸的剪纸，也出现了水墨剪纸等多种风格。明、清时期剪纸艺术达到鼎盛时期，民间剪纸手工艺术的运用范围也更为广泛，如灯彩上的花饰、扇面上的纹饰，以及刺绣的花样等，无一不凸显剪纸艺术的超凡技艺。这时期剪纸也开始有了新的作用，它被作为装饰家居的饰物，如窗花、柜花、喜花等（见图 3-2-27）。

图 3-2-26　新疆吐鲁番的团花剪纸

图 3-2-27　喜花

窗花在北方较为常见，是逢年过节时贴在窗户上的剪纸，具有辞旧迎新的作用；喜花在中国各地都很流行，到了婚嫁之日，人们总喜欢用来装饰婚房的门、墙，预示着婚姻的和美。到了清代，剪纸艺术从民间进入皇宫，其中国红图案依然保持吉祥的含义，不仅出于图案的美好寓意，还有着对于祥瑞之事的盼望。

7. 春联

春联是中国传统节日春节才会张贴的民间艺术品，是将书法和红纸结合在一起的艺术品。王安石《元日》一诗中有"爆竹声中一岁除，春风送暖入屠苏。千门万户曈曈日，总把新桃换旧符"的诗句，其中"新桃换旧符"指的就是春联。最早的春联是写在桃木板上的，后来改写在纸上。桃木的颜色是红的，因此春联大都用红纸书写。中国之大，迎春节的习俗有很多，各个地方都有着不同的习俗，但是不论南北，贴春联这个春节风俗都是一样讲究的。

其他还有门神、"倒福"，都是中国民间过春节辞旧迎新的习俗。"倒福"是将"福"字倒着贴，意为"福到啦"，这也是民间对于春节的一种庆贺。不管是春联还是"倒福"，或者张灯结彩的红灯笼，色调都是大红色，它所象征的寓意也都一样，都是图个喜庆，讨个吉祥。

8. 中国结

中国结（见图 3-2-28）是汉族特有的手工艺编制品，因外观对称、精致，可以代表汉族悠久的历史，符合中国传统装饰的习俗和审美，故名中国结。最早的绳结主要是为了计数用，后来才逐渐作为一种装饰而流传。由于中国结代表着团结、幸福、平安，因此国人随身佩戴的玉佩常以中国结为装饰。延续至清朝，中国结才真正成为盛传于民间的艺术，当代多用来作为吉庆装饰物。中国结也是以红色为主，同样也是因为中国人对于红

图 3-2-28　中国结

色彩

色含义的追求。

9. 中国式嫁衣

如今在我国，结婚一般都会有两套以上的衣服，一套是西方的婚纱，一套是中国传统的嫁衣。中国的嫁衣主色调是大红，品种也有很多，如旗袍、汉服、秀禾服；现在也有改良的嫁衣，与传统的服装有些许区别，但始终不离的是象征吉祥寓意的中国红。

嫁衣在中国的传统风俗中，特别是在汉族的婚礼中，新娘穿着的传统服饰算得上是汉服的唯一延续。嫁衣一般为红底，上面绣有金纹。在中国的传统民俗中，嫁衣是女孩子一生中最重要的服装，一生只穿一次。按照中国古老的习俗，嫁衣大多是由女孩自己从小就开始做，一直做到出嫁前才完成。古代民间旧俗中新娘的传统嫁衣讲究的是凤冠霞帔，上身内穿红绢衫，外套绣花红袍，颈套项圈天官锁，肩上挎个子孙袋，手臂缠"定手银"；下身着红裙、红裤、红缎绣花鞋，千娇百媚，一身红色，喜气洋洋。中国人认为，女子出嫁乃是一生中最重要的时候，所以从里到外、从上到下都用红色包裹，用吉色期盼、憧憬美好的未来。古时候对嫁衣的要求非常严谨，必须要量身定做、手工缝制，才能显出它的珍贵和唯一。

（1）秀禾服。现在比较常见的嫁衣基本上是秀禾服（见图 3-2-29）和旗袍，且大多经过改良，传统嫁衣恐怕只有在一些少数民族的村落中才能够看见。

秀禾服也称凤凰服，因中国人结婚时讲究龙凤呈祥，男子为龙，女子为凤。此衣乃是明末清初时女子婚嫁时所穿的衣服，它分为上褂和下裙，裙子的长度刚好到脚踝，配上一双绣花鞋极为好看；衣服上的刺绣也大都是以一些成双成对的图案刺绣的，如龙凤、鸳鸯、花鸟等。

（2）旗袍。中国式嫁衣还有一种是旗袍（见图 3-2-30），是中国传统服装的代表，被称为国服，也是中国的国粹。

图 3-2-29　秀禾服

图 3-2-30　旗袍

旗袍能较好地展现女子婀娜的身材。作为中国嫁衣的旗袍，都是用红底金线绣制的，所以在做工上也非常考究。同秀禾服一样，旗袍同样也是用大红色来代表吉祥的寓意，金线则代表富贵。

10. 印章

构成一张完整的书法作品或水墨作品都离不开一个非常重要的部分——印。整张纸基本上全部被黑色和白色所覆盖，但是依然可以看到落款处的红色区域，那就是印（见图3-2-31）。虽然印章只占了很小的一部分位置，但是缺少印章，字画作品就是不完整的。大部分的印都是方形的，也有圆形和不规则的图形。印一般分为两种，即阴文印（见图3-2-32）和阳文印（见图3-2-33），其区别就是印章上的凹凸。印章文字或图像有凸起的通称阳文印章，印章文字或图像有凹下的通称阴文印章。

图 3-2-31　乾隆皇帝的玉玺印章

（a）　　　　　　　　（b）　　　　　　　　（c）

图 3-2-32　阴文印

（a）　　　　　　　　（b）

图 3-2-33　阳文印

在书法作品上盖上名章以示郑重，可防止伪造；盖上闲章，可寄托书者的情趣。因此，历来书画家都非常重视用印，甚至自己刻印，使书、印有机地结合起来，产生更美、更强的艺术感染力。印章一般用玉石雕刻而成。印章所用的印泥主要成分是朱砂，这是一种不易褪色、不易渗漏的材料，即使过了很多年，朱砂的本色红色也不会褪去多少，所以非常适于印在书法和字画上。

最早使用朱砂作为印章的颜色，一方面是因为朱砂的红色可以对书法墨迹起到点缀的作用，另一

方面是因为朱砂非常适合作为印泥的主要材质。试想整张纸的黑色墨迹上面如果印章也是黑色的，画面的颜色就显得偏沉重；相反，如果在画面里出现一个不一样的颜色，那么整幅画面的效果感就会增强。书法并不是画，但书法也是需要体现美感的艺术品。审美情趣都是相通的，不论是画还是字，都需要靠颜色去调和，达到一种平衡。

一直到今天，书法家们对印章依然非常讲究，大书法家都有非常多的印章，什么作品用什么印章，非常严谨。

练习题

1. 试论我国徽派建筑的色彩特点。
2. 我国的民间艺术有哪些？试简述其色彩特色，至少举 3 个以上的例子说明。
3. 我国的宫院色彩有哪些？
4. 我国的印章分类有哪些？试简述其色彩特点。
5. 试简述我国书法的艺术特色。
6. 试简述我国民族服饰的色彩特点。

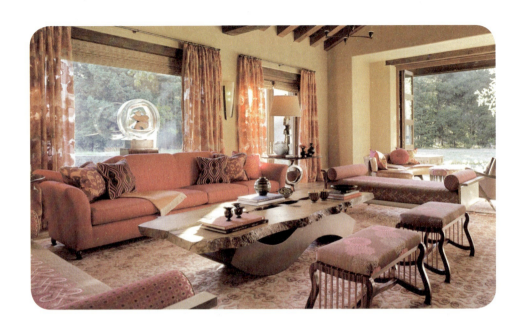

第 4 章　当代色彩的应用

本章内容

- 介绍色彩在当代四个领域的应用：
- 色彩在服装设计中的应用；
- 色彩在动漫设计中的应用；
- 色彩在室内设计中的应用；
- 色彩在影视作品中的应用。

学习目标

- 使学习者可以更好地掌握对色彩的运用。
- 使学习者在生活中对色彩更加敏锐，感触更深，以便于将色彩更好地运用到相关领域中。

色彩

4.1 服装设计中的色彩应用

4.1.1 季候风

　　服装设计代表的是一个时代的流行风尚，显示了一个年代的价值取向和艺术特色。服装设计追求的是一种风格的定位，也体现了设计师独特的创作思想、艺术追求，反映出鲜明的时代背景。每个时代都有其流行的元素，每个季节有每个季节流行的元素，每个地方也有每个地方流行的元素。

　　设计最重要的特征就是既迎合潮流又不缺乏个性，服装设计也不例外。服装设计非常贴近生活，人类生活的四大元素——衣、食、住、行，衣排在首位，可想而知，服饰对于我们而言是多么重要。我们在选择衣服颜色的时候也会非常讲究，比如夏天的衣服颜色普遍比较艳丽，冬天的衣服颜色普遍比较深沉；皮肤偏黑的人尽量避免穿颜色鲜艳的衣服，皮肤白皙的人基本不挑颜色。关于服饰搭配的颜色也是非常讲究的。

　　我们在冬天的商场里可以发现大部分的衣服都是偏大地色的，原因之一是因为冬天的衣服比较厚，所以在面料上如果选太艳丽的颜色会显得衣服的质量看起来不是很好，再加上整个春天、夏天、初秋，我们一直看到的都是颜色丰富的衣服，在视觉上会出现疲劳，这时候会需要一些看起来沉一点的颜色，一般是藏青色、黑色、驼色、浅灰色、深灰色或白色。另一个原因是人们冬天穿得比较多，而深色的衣服让人在视觉上显得瘦一些。图4-1-1是国内某品牌的秋冬系列服装，在服饰的色彩上采用了大地色系。大地色系指的是类似土地、落叶、沙石的颜色，其在视觉上感觉沉稳，又比黑色略显活泼。夏天，人们一般都会选用一些颜色比较艳丽的衣服。其实从每年的春天开始，衣服的颜色就已经开始渐渐丰富起来，从黑色、大地色、白色这类颜色比较深沉的色彩转向红色、绿色、黄色、玫红色、湖蓝色等绚丽的颜色（见图4-1-2）。经历了一个冬天的暗色系色彩后，开始接受春天的颜色，所以春款的服装色彩通常都会绚丽缤纷。夏天的衣服材质一般会选用一些轻薄的面料，也方便用一些工艺去处理，比如刺绣、扎染等，使得服饰的层次更加丰富。在春夏款的服装里面，也采用了大量的撞色和拼接，让衣服的颜色更加丰富，更好地迎合春意盎然、百花齐放的景象。例如，2016年GUCCI春装发布会（见图4-1-3）明显沿袭了2015年的复古风。设计师们纵情使用色彩，大胆搭配，再现了超写实乐园中的色彩元素，将自由的感觉展现得淋漓尽致，创造出GUCCI这一季的浪漫之风。

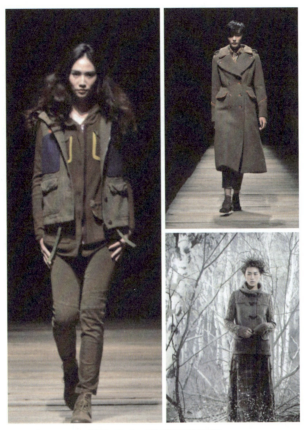

图 4-1-1 秋冬系列女装

图 4-1-2 GUCCI 女装（2015）

图 4-1-3 GUCCI 女装（2016）

4.1.2 黑白风

色彩当中还有一类经典色，就是黑色和白色，这两种颜色的服装永远不会过时，而且非常好搭配衣服。黑色的衣服可以展现穿着者低调的个性，白色的衣服有清新脱俗的感觉，所以这两种颜色适合任何年龄段的人。马卡龙色（见图 4-1-4）曾风靡全球。所以，对于设计而言，色彩的选择也非常重要。设计师总是会根据当时的流行色彩进行设计，当然也可以选择一些不流行但永远也不会过时的颜色，那就是黑色和白色。白色的衣服，尤其是春夏款给人一种很轻盈的感觉，所以大部分面料也都是采用雪纺、棉麻、桑蚕丝、棉布等来制作，更加增强白色飘逸的视觉感受。白色本来就会给人一种很干净、很纯洁的感觉，所以，白色在西方作为结婚礼服的主打色（见图 4-1-5），象征着爱情的纯洁。在这里，颜色成为一种象征，一种符号，所以白色在服装里是永不退场的颜色。当然，白色也是所有颜色里面最好搭配的一种颜色，所以它与任何一种颜色放在一起都不会显得视觉混乱，这也是白色衣服的最大优点。

白色的对比色黑色给人一种很成熟的感觉。黑色的衣服在夏天看起来感觉很热，可能是因为黑色吸热的原因，但是黑色的衣服可以给人一种沉稳的感觉。比如城市白领的工作服大都是黑色的西装、白色的衬衫，这样的穿搭很简洁但又不失稳重。黑色也是一个可以展现帅气的颜色，朋克风格的衣服大部分就是选用黑色作为主打色，再加上黑色或金属色的配饰，朋克风的味道更加浓烈。黑色也是很多年轻潮牌服装喜欢用的颜色，因为黑色的简单和帅气使得设计师们可以在这一类衣服上面广泛施展设计，张扬低调的个性（见图 4-1-6）。

图 4-1-4　马卡龙色谱

图 4-1-5　白色婚纱

图 4-1-6　odbo 女装

4.1.3　民族风

 我国有很多的民间艺术，因此也有很多传统的民间服饰，设计师们将设计元素投向中国的传统民族服饰，既保留了传统的色彩，又结合当代的设计理念赋予服装更潮流的效果。例如，在某次 T 台秀（见图 4-1-7），东北大花布（见图 4-1-8）设计将传统民族风和现代元素结合在了一起。红配绿的色彩搭配是东北花布的主要颜色，强烈的颜色对比，配上调和剂灰色，给这一乡土民族元素增添了时尚的色彩。

色彩

图 4-1-7　2015年T台秀

图 4-1-8　东北大花布

此外，中国的设计元素还在工艺品上寻找到了设计灵感，比如白蓝相间的青花瓷配色，也成为中国服装设计师所运用的设计理念。将瓷器上的颜色放在服装设计上，显得极具中国特色，白色和蓝色的搭配在配色上也使得服饰看起来淡雅、古韵十足（见图 4-1-9 和图 4-1-10）。

图 4-1-9　青花瓷元素的服饰

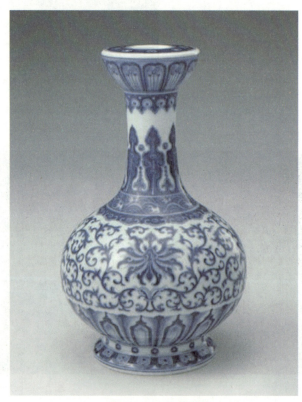

图 4-1-10　青花瓷

4.2 动漫设计中的色彩应用

色彩在动漫设计中可谓是占有非常重要的地位。早期的电视机由于技术所限,黑白电视机只能将黑白两色的动漫形象呈现出来,因此电视机里所反映出的动漫角色并不生动。随着电子技术的飞速发展,彩色电视走进千家万户,使得动漫人物和场景也变得生动、华丽。很多动漫的角色有了特定的服装,如早期的米老鼠(见图4-2-1)穿着的是白色的裤子,但是有了彩色电视机之后我们才发现,原来米老鼠(见图4-2-2)穿的一直都是红色的裤子。色彩在动漫中可以让动漫人物更加形象,看上去也更加舒服。动漫也常常利用场景烘托人物形象或氛围,让观众更好地接受和理解动画所表达的故事情节。

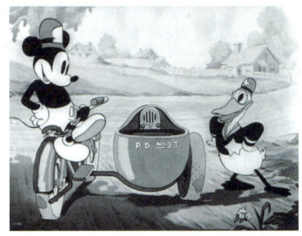

图 4-2-1 黑白版的《米老鼠与唐老鸭》

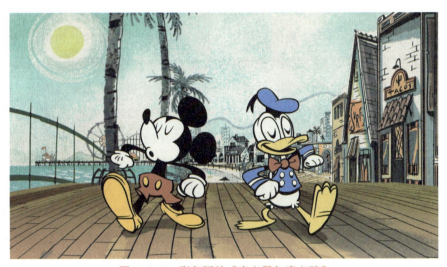

图 4-2-2 彩色版的《米老鼠与唐老鸭》

我国早期的动漫形式是以水墨动画为主的,例如,早期的《小蝌蚪找妈妈》是水墨画的代表,再到后来的《牧笛》《鹿铃》《山水情》,开始出现了水墨中的淡彩。19世纪60年代的《大闹天宫》(见图4-2-3),是中国彩色动画片史上的一个里程碑,孙悟空这一形象深深影响了中国数代男女老少,整部片子色彩浓重,场面壮观,孙悟空的形象主要采用了中国人喜欢用的红色和黄色,配色也采用了我国民间常用的一些颜色搭配,展现出了孙悟空灵活生动的人物形象。2015年的《大圣归来》(见图4-2-4)更是将红色、黄色的主色调运用得淋漓尽致。这一部动画电影也成为动画电影史上新的丰碑。

色 彩

图 4-2-3　3D 版《大闹天宫》海报

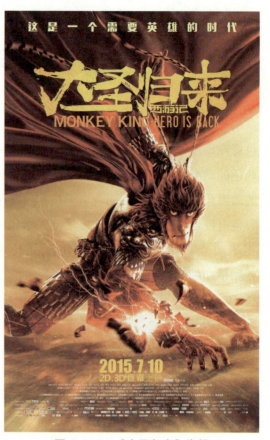

图 4-2-4　《大圣归来》海报

从 20 世纪 70 年代末到 90 年代，我国涌现了一批优秀的彩色动画片，包括《哪吒闹海》（见图 4-2-5）、《葫芦兄弟》（见图 4-2-6）、《三个和尚》（见图 4-2-7）、《黑猫警长》（见图 4-2-8）等，每部动画片都用色彩突出了各自的人物形象。例如，《哪吒闹海》中哪吒的黑发红头绳、粉色披肩、荷叶绿裙、黄色的风火轮，画面色彩浓重，被誉为"色彩鲜艳、风格雅致、想象丰富"的作品，人物形象散发着正义的民族色彩。《葫芦兄弟》自开播以来就一直受到孩子们的喜爱，即使到了现在，我们在电视上依然可以看到这部经典之作。这部动画片非常鲜明地用颜色区分了葫芦七兄弟的技能，生动地表现出人物之间不同的个性形象。整部动画片正面形象色彩十分鲜艳，反面角色和场景采用了黑色、藏青色、紫色、蓝色等冷色调，拉开了正面人物和反面人物之间的人物关系，更好地渲染出各人物的不同个性。《三个和尚》用简单的方式传达了一个人生哲理。这部动画片的人物形象采用了非常简单的色彩，三个和尚对应红、黄、蓝三原色；在人物造型上，采用了夸张的手法、强烈的对比，大胆地做出了区分；背景减去复杂的空间关系，采用单色平涂，给人耳目一新的感觉。动画片《黑猫警长》更是大胆到以不常用的黑色应用于动画片主人公的身上，用黑色作为黑猫正义的象征，塑造出了一个机智勇敢的角色。为了防止人物黑色太过暗沉，在人物的配饰上采用其他色彩点缀，如白色的帽子、红色肩章、黄色的枪包等，丰富了黑猫警长的着装颜色；整个画面给人的感觉非常舒服，也突出了黑猫警长干练的人物个性。

第4章 当代色彩的应用

图 4-2-5 《哪吒闹海》

图 4-2-6 《葫芦兄弟》

图 4-2-7 《三个和尚》

图 4-2-8 《黑猫警长》

　　色彩丰富了动漫艺术的感染力，让动漫变得丰富多彩。由于电视机分辨率的不断提高，数字显像技术让我们感受到更加逼真和还原场景所带来的震撼，运用后期技术处理的色彩，使得画面效果更加绚丽，将想象中的场景实际呈现出来，给动画产业带来更广阔的发展空间。当代的动画市场已经不单纯是某一个国家的一枝独秀，所展现出来的是各家风范、各有所长，如日本继续引领二维动漫市场的走向，美国的三维后期技术所向披靡。

　　当然，动漫还涌现出一些新兴的制作形式，如提名2015年第87届奥斯卡最佳动画长片的电影——《海洋之歌》（法国）（见图 4-2-9），是运用CG动画完美制作的一部关于亲情的动画片。整部电影的主要色彩采用蓝色，整体色彩非常美丽，看起来非常梦幻。此外，还有一些在色彩效果上非常好的动画电影，如《功夫熊猫》（见图 4-2-10）系列电影，尤其是《功夫熊猫3》的用色和人物动态完美地进行了转场。从二维到三维，色彩完美地发挥了自己的作用。

色 彩

图 4-2-9　动画电影《海洋之歌》

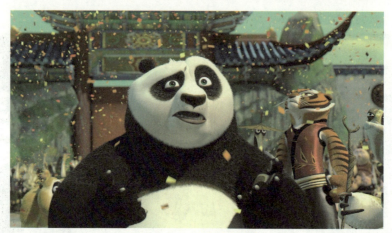

图 4-2-10　《功夫熊猫》

4.3　室内设计中的色彩应用

室内设计分为家居装修设计与工作场所装修设计两种装饰风格，根据不同的室内特点需采用不同的装饰风格。

4.3.1　与色彩相关的室内特点

1. 室内空间的用途

空间的使用是根据用途来决定的。例如，是家装还是工装；是居室还是办公室等，这些都是首先需要考虑的问题，因为不同的用途会使设计者用不同的色彩来布置。色彩需要根据人的视觉感来进行审美调节，它直接影响人的情绪。暖色调（见图 4-3-1）会使人产生兴奋感，高纯度的色调会有刺

激作用,因此可以将这些色彩应用于餐厅或游戏区域,增加功能性;冷色调的色彩具有冷静感(见图4-3-2和图4-3-3),低纯度的色调具有镇静作用,可以用在卧室或书房等需要安静的地方。

 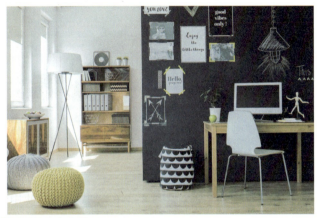

图 4-3-1　暖色调的室内设计

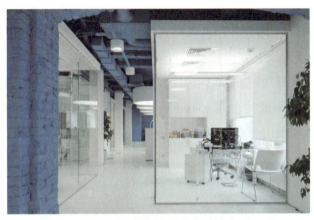 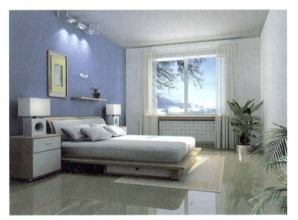

图 4-3-2　冷色调的室内设计(1)　　　　　图 4-3-3　冷色调的室内设计(2)

2. 空间使用类别及作用

空间的使用者是色彩布置的关键所在。例如,孩子喜欢五颜六色的空间(见图4-3-4和图4-3-5);男性喜欢黑、白、灰为主的空间;女性喜欢明度较高的色系,如淡粉色、淡粉绿等,不同的人对于色彩的要求有很大的区别。但是,暖色调的色彩,红、黄、橙在使用的时候要注意其明度和纯度上的变化,因为纯度较高的暖色调会让人的视觉产生兴奋感,长时间待在这种空间会给视觉带来一定的压力,从而影响人的心情。如果室内色彩搭配能够符合人的心理审美,那么就会使人的心情放松,舒适惬意。反之,则会心理压抑沉闷,让人一进入室内就会感觉烦躁不安。因此,室内设计中色彩的运用需要根据个人的审美与偏好,再结合色彩心理来进行布置,使视觉上更美观,能整体凸显室内的美。

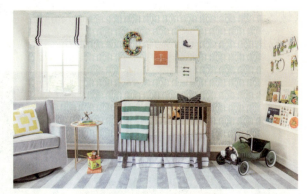
图 4-3-4 孩子们的空间（1）

图 4-3-5 孩子们的空间（2）

3. 室内空间的采光

一套向阳的居室（见图 4-3-6），我们可以使用一些纯度较低或色相较冷的色彩来进行处理，这样在夏日炎炎的时候，房间的色调不会让人产生焦灼感。反之，一套背阴的居室，不能使用黑色、灰色等色彩，一定要使用明度较高的色彩，因为暗色不能进行大面积光的反射，所以会令房间更加黑暗，让人产生压抑感。色彩对室内光线具有明显的调节作用，因为各种色彩对光线都具有一定的反射。色彩的反射率只跟色彩的明度有关。通常，明度高、反射大，室内较亮；明度低、反射低，室内较暗，利用其特性可调节室内光线。另外，朝北的房间比较阴暗（见图 4-3-7），可使用高明度暖色系，使室内光线明快温馨；朝南的房间光线充足，宜采用中性色调或冷色调、明度稍低的色彩。而东西朝向的房间，可结合向光面采用反射率低的色彩、背光面采用反射率高的色彩原则，适当加以调节。

图 4-3-6 阳面毛坯房

图 4-3-7 阴面毛坯房

4. 室内空间的面积

色彩具有进退感和膨胀感，因此在设计时，按照空间的面积，利用色彩的特性可以扬长避短。明度、纯度高的暖色，如淡黄、淡蓝、淡绿（见图 4-3-8）等颜色很轻，让人感觉很清新，进而产生前进感；而明度、纯度较低的冷色，或者无色彩，如黑色、灰色、深蓝色、深紫色（见图 4-3-9）等，

会给人一种沉重的感觉，进而产生后退感。所以，我们在布置房间时可以有效利用这些视觉错觉，完成房间的改造。例如，房间空间小，可以采用深浅不一、明度较高的色调来布置墙面，或统一使用浅色的地板，以使房间产生纵深感。反之，如果房间比较大，四周都采用白色的墙壁和浅色的家具，会让人产生一种空荡荡的感觉，失去人最需要的安全感和温馨感。但是，也不能使用过多的色彩来进行房间布置，最多不能超过3种颜色，否则也会让人产生视觉疲劳，影响正常的休息。

图 4-3-8　淡黄、淡蓝、淡绿色调

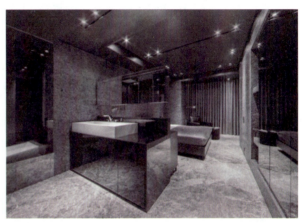

图 4-3-9　黑色、灰色、深蓝色、深紫色调

4.3.2　与色彩相关的装饰风格

随着人们生活水平的不断提高，一个现代化、美观、舒适的家，成为越来越多人所强烈需求的。色彩被称作是室内设计的"灵魂"，它是室内设计中最为生动、最为活跃的因素，具有举足轻重的地位。

1. 现代风格

现代风格又称为现代简约风格，其来源于20世纪的现代主义建筑风格，以"少即是多"为设计宗旨，提倡装饰上的节俭主义，要求将装饰效果降低却增加功能实用性。以现代简约风格为设计宗旨，一般都是要营造出前卫的视觉感，通常使用一些科技感较为浓烈的色彩，如黑色、白色、蓝色、银色等，这些色彩往往能体现出一种明朗、干练的视觉感。但是这样的配色又会给人以冷漠感，因此设计师会在其他方面进行处理，如暖色调的灯光、家具、地面等处理，给压抑的色彩空间一点缓和感，增强人的舒适度。

在现代风格中，有一种设计风格脱颖而出，这就是北欧风（见图 4-3-10）。这种风格的设计除了遵循现代风格的极简主义，家具的设计也很符合现代主义的设计品位，采用弯曲木造型和拼装工艺；但是在色彩的处理上也较为极端，整个空间色彩布置都以白色为主色调，白色的墙面、白色的天花板、白色的地板，有的设计连家具都使用白色。更多的设计师会使用原木色系（黄色）的家具作为视觉上的缓冲，否则过于"寒冷"的空间会失去家本应有的温馨、舒适感。

色彩

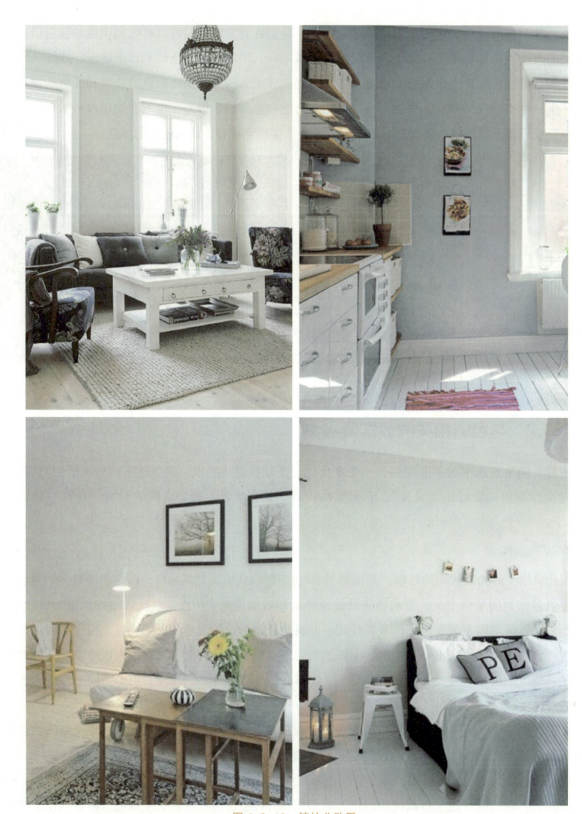

图 4-3-10　简约北欧风

2. 田园风格

田园风格以贴近自然为主要原则，用简朴的风格来营造身处大自然的生活氛围。田园风格包括很

多种，如美术乡村、法式田园等。

绿色是田园风（见图4-3-11）常使用的一种颜色，因为绿色最贴近大自然。而大自然除了绿树之外，还有红花、青山等，很多设计师会选择黄色的原木家具，或者小碎花的布艺家具与其进行搭配。因此，同色系的红色与黄色、蓝色与绿色相搭配，使得室内空间更贴近自然的味道。

图4-3-11　田园风格

3. 中式风格

中式风格的设计从中国古建筑延伸而来，如木质结构、斗拱、榫卯等。

中式家具一般以中国传统明清家具为主，或者是以明清家具为原型的现代家具风格；色彩上以红、黑、原木色为主要色调，凸显中国独有的地域特色。室内通常以雕塑、书法、国画等作为陈设手段，特意营造一种文人意境。

中式风格装修的最大特点是优雅、庄严（见图4-3-12），擅长以浓烈而深沉的色彩来装饰室内，如墙面喜欢用深紫色或接近黑色的红，地面和墙面采用深色的地板或木饰，天花板也是深色木质吊顶，外加淡雅的灯光，尽显内涵。

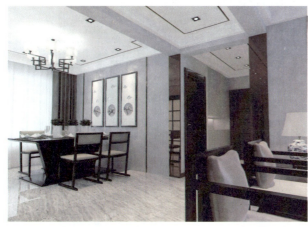 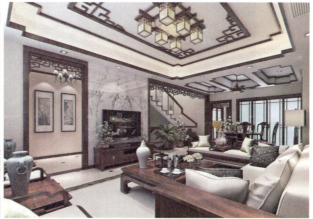

图4-3-12　中式风格

色 彩

4. 地中海风格

地中海风格一般采用丰富明亮的色彩作为装饰,如明度高、纯度高的蓝色和纯白色(见图 4-3-13)。由于地处爱琴海附近,爱琴海以纯净的蓝色闻名于世,因此希腊圣托里尼岛的地中海风格没有使用过多的装饰技巧,只是简单地保持了它原有的民族风貌,凸显其民族特色。

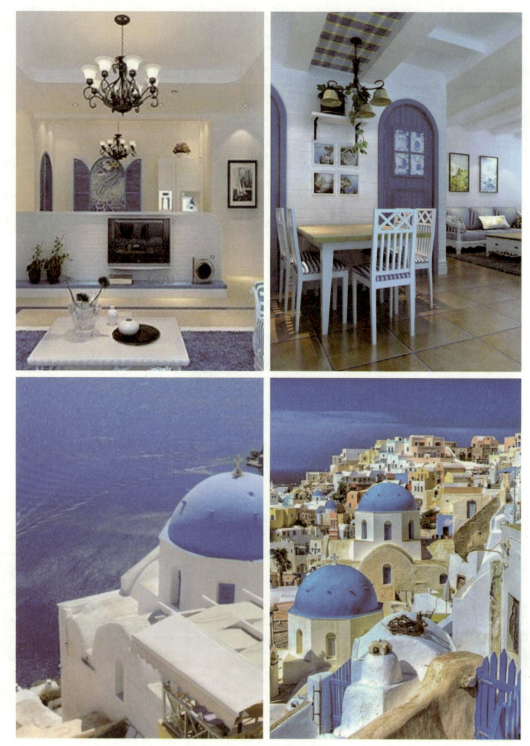

图 4-3-13　地中海风格

第4章 当代色彩的应用

地中海风格的室内设计一般采用拱门装饰，增添了实用性和美观性。配色采用蓝色、白色、黄色等纯度较高的颜色，再以彩色的贝壳、玻璃、地砖等典型的地中海风情的装饰搭配；用黑色的灯具、画框等作为小点缀，防止大面积的白墙产生视觉审美的空洞感。

4.4 影视作品中的色彩应用

色彩在各个领域都有涉及，影视中也不例外。一些好的电影在色彩基调上也非常考究。有些电影的主要色调可以反映出电影本身所要表达的情感，这是导演特意营造出来配合剧情的，以便让观众能够更好地体会电影的内容。

不同的颜色在电影中会产生不同的效果。一部成功的电影一定会有一个优秀的导演或摄影指导，尤其是在实地取景和后期调色时非常注重色彩在电影中的表达。色调不是评价一部电影好坏的唯一标准，但能够调动观众的情绪，因此具有烘托气氛的作用。色彩作为电影艺术造型重要的视觉元素，除了能还原景物的原有色彩，还能传递感情、表达情绪、烘托影片气氛，更是构成影片风格的有力的艺术手段。将色彩作为电影表达的一个形式，用形式突出电影本身的内容，这种尝试是大胆的，也是值得我们去反思的。

下面介绍电影中一些具有代表性的色彩。

4.4.1 红色

红色在我国被看作是一种很喜庆的颜色，使用单一红色作为主线色彩的电影有很多。电影《红高粱》和《大红灯笼高高挂》（见图4-4-1和图4-4-2）这两部电影都采用了中国人最喜欢的红色来烘托电影的情感。当然，相同的颜色在电影中并不一定会反映同样的情感，红色在这两部电影里分别反映出了不同的电影内容。电影《红高粱》是中国堪称经典的一部影视作品，也是中国最早荣获柏林金熊奖的影片。电影采用红色作为主色调，影片讲述了抗日战争期间发生在山东的一个爱情故事。电影中有很多中国的本土元素，用高粱地作为影片的选地也是很值得推敲的。该片的主要基调红色，同样也反映出它血腥的一面。《红高粱》的女主人公九儿最终被日本人杀害，偏重于高粱地的红色同样也反映出了影片的悲剧色彩。在电影中，导演用红色勾画出战争所带来的残酷。另一部电影《大红灯笼高高挂》（见图4-4-3）讲述的是民国时期一个大户人家姨太太争宠的故事，导演特意将画面

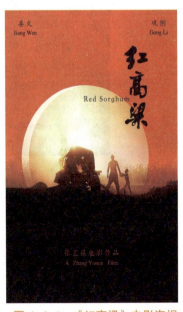

图4-4-1 《红高粱》电影海报

色彩

的色调调成了非常浓郁的红色。电影里的红灯笼隐喻地表达了影片的主旨，而大红色在影片中一方面增添了画面的暧昧感，另外也反映出电影最后的悲剧结果。导演对色彩非常讲究，因此两部电影在通过颜色表达情感上采用了类似的方法。

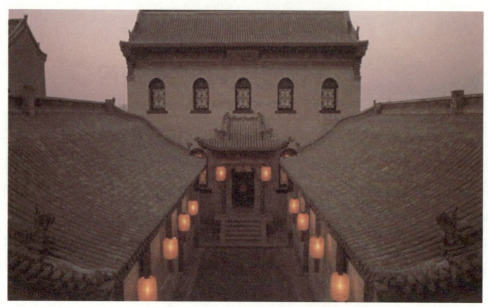

图 4-4-2 《大红灯笼高高挂》剧照（1）

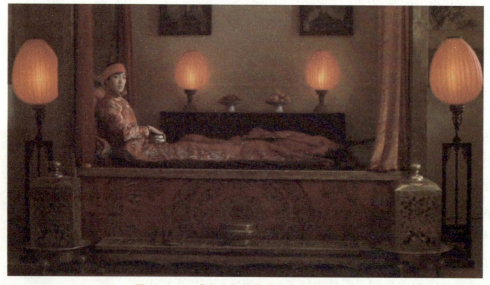

图 4-4-3 《大红灯笼高高挂》剧照（2）

4.4.2 黄色

很多导演喜欢借助鲜明的色彩来渲染意境，突出角色，激发情绪。电影摄影中，导演会经常使用单一的色调，给观众营造一种色彩张力强烈的视觉效果。在《满城尽带黄金甲》（见图 4-4-4 和图 4-4-5）中，导演非常奢华地采用金色作为影片中的主要颜色，皇宫的内饰、服饰、环境设计都采用

了足量的黄色来营造影片所需要的氛围。

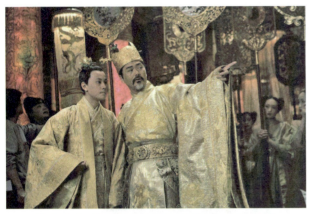

图 4-4-4　电影《满城尽带黄金甲》剧照（1）

图 4-4-5　电影《满城尽带黄金甲》剧照（2）

　　整个皇宫的装潢采用的都是金色和琉璃，极尽奢华。电影讲述了一个追求欲望的故事，情欲、权欲的渴望是本片所反映出来的情感。导演用黄色隐喻欲望（见图 4-4-6）。黄色在我国古代是至高无上的颜色，是尊贵的象征，只有皇帝和皇后才能穿黄色的衣服，只有皇室家族才能住在皇宫里面，导演用简洁明了的颜色指向了本片所暗藏的欲望。最后，小皇子孤注一掷要杀害其父王的时候，整座皇宫的菊花更增添了电影的色彩。菊花一方面使得影片的黄色成分更加浓郁，另一方面也是为了让最后的厮杀场面显得更加生动，用黄色的鲜花衬托红色的鲜血，使整个电影的画面显得更加悲壮。

图 4-4-6　电影《满城尽带黄金甲》室内装潢图

另一部与此情感完全不同的电影也采用了黄色调,这就是韦斯·安德森的《月升王国》(见图 4-4-7)。影片选景是海边的一个小镇,大片的绿野增添了影片的自然风光。人物也有意采用了黄色的服饰颜色,提升了整部电影的纯度,使影片中年轻男女主人公的爱情带着青涩的感觉。

图 4-4-7　电影《月升王国》剧照

4.4.3　绿色

色彩是最有表现力的造型元素和情绪元素,它以特有的灵性赋予人物以情感,赋予影片以魂灵。绿色,是生活和活力的象征,是最具有独立性的色彩。很多讲自然的电影大部分会出现绿色,比如原始森林的场景。我们这里要讲的是电影特意营造出来的颜色。电影《十面埋伏》(见图 4-4-8)用竹林和服装强调了色彩在影片中的作用。全景用绿色,而且用了一个纯度较高的颜色,也可能是本剧所反

映的一种态度。女主角小妹是一名歌伎,希望自由地生活,所以影片用绿色去营造出活力和积极向上的氛围,也许这正是导演想要创造出来的一种情感色彩。

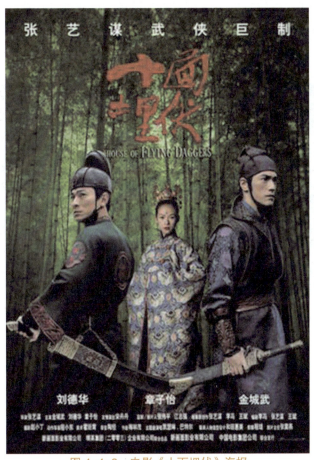

图 4-4-8 电影《十面埋伏》海报

4.4.4 蓝色

从 20 世纪 90 年代开始,电影在颜色方案中经常使用橙色和蓝色。很多电影都或多或少会有蓝色调,那是因为有些影片可能是冷色调的,所以在后期调色的时候就会用到蓝绿色或蓝灰色。也有一些电影是故意用蓝色作为主色调的,蓝色代表着自由,是冷静安宁的,也是孤独的。斩获第 85 届奥斯卡最佳导演和最佳视觉效果等四项大奖的《少年派的奇幻漂流》(见图 4-4-9),男主角派的旅行实际上是他的一个幻想,这是他自己想象出来的旅行。该片讲述的是他如何在海上与一只老虎共同生存的故事。如果观影者单纯地以为这只是一部求生题材的电影,那就大错特错了,这部影片实则是反思人本性。该片大部分的时间都

图 4-4-9 电影《少年派的奇幻漂流》海报

是发生在海上,该片的摄影克劳迪奥·米兰达有意加强了蓝色(见图 4-4-10),让画面更加诗情画意。观影者会觉得每个场景都像一幅画,生动美丽。蓝色在西方有悲伤的感觉,男主角派在海上漂泊的日子用蓝色表现,也衬托出他思考能否成功生存而感到堪忧的心理状态;蓝色也代表着自由,少年派渴望从一望无垠的海洋上逃脱出来,衬托出他强烈的求生念头;蓝色也是魔幻的色彩,给影片本身增添了浓郁的奇幻感。

图 4-4-10　电影《少年派的奇幻漂流》剧照

练习题

1. 试简述一部你所喜爱的影片画面中的色彩特点。
2. 试设计一个地中海风格的室内空间。

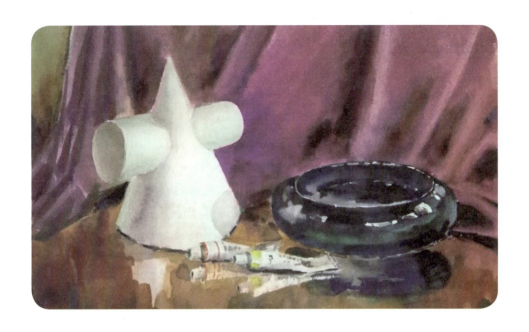

第 5 章　以水彩为例剖析色彩的运用

本章内容

- 以水彩颜料为媒介，具体剖析色彩的画法。

学习目标

- 通过本章的学习，让学习者更好地掌握色彩的运用，画出理想的作品。

5.1 水彩静物写生——画具写生

5.1.1 写生要点

写生时，应注意：石膏几何体是白色的，属于表面不太光滑的一种类型。笔洗是瓷器制品，表面上了釉，因而光滑，在光线照射下有高光。锡管颜料属于陪衬物，表现有字样和图案。红布作背景，是粗布类。桌面光滑会有倒影。通过画具的写生，使学生学习整个画面色调的统一性，同时掌握如何运用湿画法来完成写生。

5.1.2 写生步骤

1. 画轮廓

将静物画具摆放好以后，用铅笔勾轮廓。在摆放静物时，要注意运用构图原理，主体物与陪衬物之间的主次关系应明确，如图5-1-1所示。

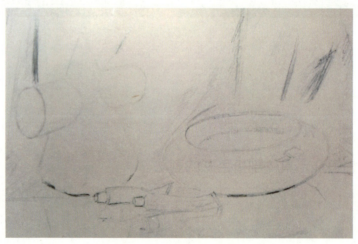

图5-1-1　画具写生步骤一

用水将画纸全部打湿，注意将主体物留出来。

2. 画红布

左边开始用朱红，渐渐加入西洋红。等到半干，用大红色加青莲色画出布上的褶纹。最后用深色画出暗部，如图5-1-2所示。

将桌面上的倒影和桌面上的颜色画出来。注意桌面的固有色和环境色的关系，如图5-1-3所示。

图 5-1-2 画具写生步骤二

图 5-1-3 画具写生步骤三

3. 画洗笔盘

洗笔盘上的高光留出，待干后，用画笔蘸草地绿和深蓝（不调匀），迅速地在洗笔盘的左右两边横扫过去，争取一遍成功。然后在洗笔盘的底部加上一些深色。盘口沿留出白色的边缘，用深蓝色调一点熟褐色画出来，如图 5-1-4 所示。

4. 画几何模型

画几何模型时，先用淡土黄画明部，注意留出光亮部分。然后用钴蓝加极少量熟褐色画暗部。反光部位要略带一点红色，与前后的红布相互照应。

5. 画锡管颜料

画锡管颜料时，注意锡管颜料扭曲的结构，将明暗关系表现出来后，用色彩将锡管颜料上的图案文字一一点出即可。如图 5-1-4 所示。

6. 画桌面

桌面的固有色是棕色，受上面的物体影响，色彩极为复杂。从左边起用熟褐色加少量土红色，然后用西洋红加些土红色画红布的倒影。熟褐色加青莲色、深蓝色画洗笔盘的倒影。画石膏几何体的倒影时可以把左边的石膏色彩画出，右边的倒影与锡管颜料的倒影、桌面的固有色糅合在一起，但不能杂乱无章，如图 5-1-5 所示。

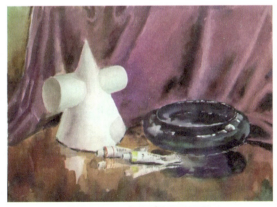
图 5-1-4 画具写生步骤四

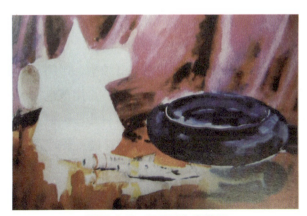
图 5-1-5 画具写生步骤五

5.2 水彩风景写生

5.2.1 水彩风景写生——塔

1. 写生要点

将画板定位在膝前，向内斜面 10° 以便于水分自由渗化，形成一种动感。

2. 写生步骤

（1）画天空

先用水扫过全部天空，然后用淡蓝色画云的亮部；然后用一点极淡的红色染云的暗部。这时画面上如果空出了一小点一小点的白色，千万要留住。在将干未干时，用青莲色蘸点钴蓝色、调一点褐色，不要太均匀，即可将天的颜色画上去。整个天空全部用湿画法完成。

（2）画远树

调色盒中准备不常用的颜色，用笔加水调淡画之。这种颜色多用于处理远景和阴影。

（3）画塔

塔是这幅水彩画的中景，也是该画的主体物。整个画面的客体都将为主体服务，所以勾塔的轮廓要准，上色要符合塔的形体结构。这一点初学者在临画的过程中要细细加以体会。

先用灰色画塔身，然后用紫蓝灰色画塔窗。各层用色略有不同。用点灰紫、灰绿画塔尖和塔窗的暗部。这时塔身与前面的廊房交接处留白，以示两者之间的距离。

（4）画廊房

用灰红色画屋面。待干后，用紫灰色画出屋面的阴影和远处的廊房。近处的廊房要画得细致一点。用笔蘸一点普蓝色，调一点大红色再加点赭石，这时趁水分将干未干，用点彩法点屋檐下的阴影，待干后，用紫蓝灰将阴影画出即可。前房的窗户也可按此法画完。

（5）画大青槐树

画大青槐树时要仔细观察其结构、比例及明暗部分，用铅笔做好记号再上色。先用翠绿色调入赭石，待色彩匀称了画叶子的亮部，再用该色加入赭石、熟褐色，画叶的暗部，这时画笔水少色多。然后用淡褐色画树干，待叶未干时将普蓝色调大红色、熟褐色画暗部的树枝。需要注意的是，用点彩法点画树叶、树干暗部时，要符合素描关系。最后用黑色调大红色画最暗部的小枝。

（6）画石阶

用淡黄绿色画出全部的石阶，待干后用灰紫色画石阶，也就是石阶的立面；扶手用细线断续勾出。阴影部分用紫蓝灰色画出。

（7）画人物

水彩风景画中的人物主要是画其动态和比例，追求一种形式美。在画中点一些人物，可以使整个画面充满生活情趣。

以上步骤完成，如图5-2-1所示。

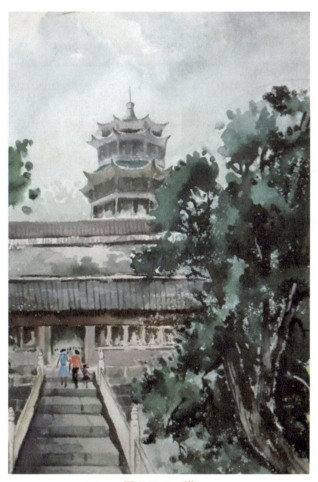

图5-2-1 塔

5.2.2 水彩风景写生——归途

具体步骤如下。

（1）起稿后，将天空、大地及远景趁湿画出，如图5-2-2所示。

（2）将近树和人物用遮盖液画好，然后画远处树丛，如图5-2-3所示。

（3）将远树和近树的背影树按树的形状用湿画法画出，同时画出地面。将遮盖液擦去，如图5-2-4所示。

（4）对近树的树叶施以淡绿色，将树干和近景树以及草坪、路面用干画法画出，最后点画人物和投影，如图5-2-5所示。

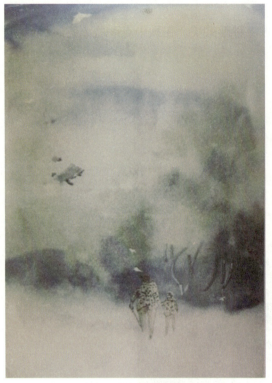

图 5-2-2 《归途》写生步骤一

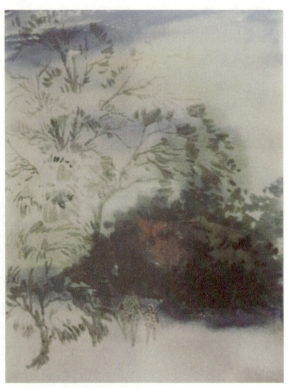

图 5-2-3 《归途》写生步骤二

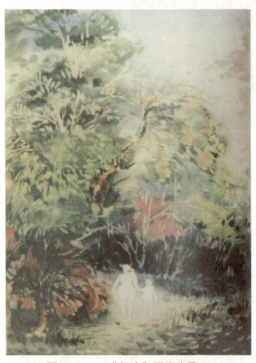

图 5-2-4 《归途》写生步骤三

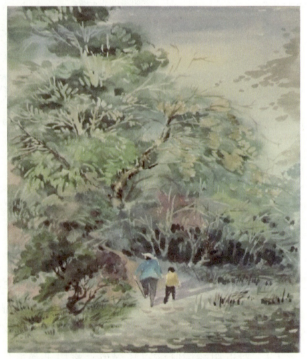

图 5-2-5 《归途》写生步骤四

5.3 人物头像写生

5.3.1 写生要点

通过对人物头像的水彩写生，使学生懂得画肖像画是一个细致的绘画过程，不但要画得像，同时要把人物的思想感情和精神状态充分表现出来。

5.3.2 写生步骤

（1）对人物的头部进行仔细观察，然后在水彩画纸上将轮廓认真地勾勒出来。耳、眼睛、口、鼻的部位及其比例要准确地画出，并要分出各部分的明暗。

（2）用较淡的水彩，画人物的眉毛、眼睛、口及鼻孔。

（3）画前额部（要分明暗）。

（4）再画眉毛、鼻部的明暗。

（5）画脸部、腮的明暗，处理很重要，它关系到人物的头部和颈部交接处。

（6）颧骨的明处，用水洗出来。

（7）画眼睛时，注意眼窝的明暗关系。

（8）头发要画出蓬松的质感。画头发时要想到头发是附在头皮上的，所以蓬松不等于无边无际。

（9）画耳朵时，可以虚一些。

以上基本步骤表现如图 5-3-1 至图 5-3-4 所示。在水彩人物写生时，要留意男女老幼的肤色会有所不同，需认真地进行观察。

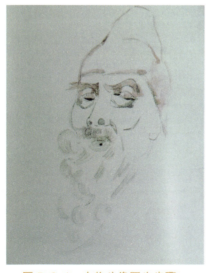

图 5-3-1　人物头像写生步骤一

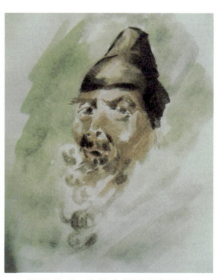

图 5-3-2　人物头像写生步骤二

色 彩

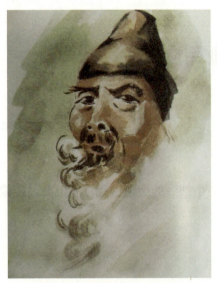

图 5-3-3　人物头像写生步骤三

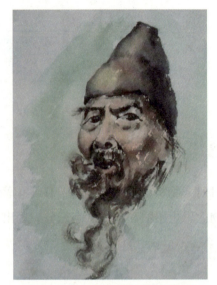

图 5-3-4　人物头像写生步骤四

练习题

1. 写生一幅水彩静物画。
2. 临习两幅水彩风景画。

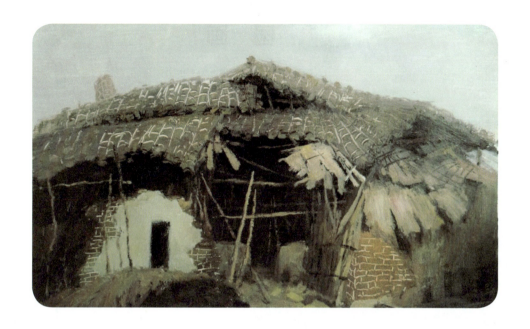

第 6 章　色彩语言表达（作品欣赏）

本章内容

- 鉴赏作品，欣赏绘画者用色彩的语言来表达丰富的情感和多彩的世界。

学习目标

- 通过本章的学习，加深学习者对色彩语言的认识，提高学习者对色彩作品的欣赏水平。

色 彩

 6.1 国　画

国画色彩丰富多样，如图 6-1-1 至图 6-1-5 所示。

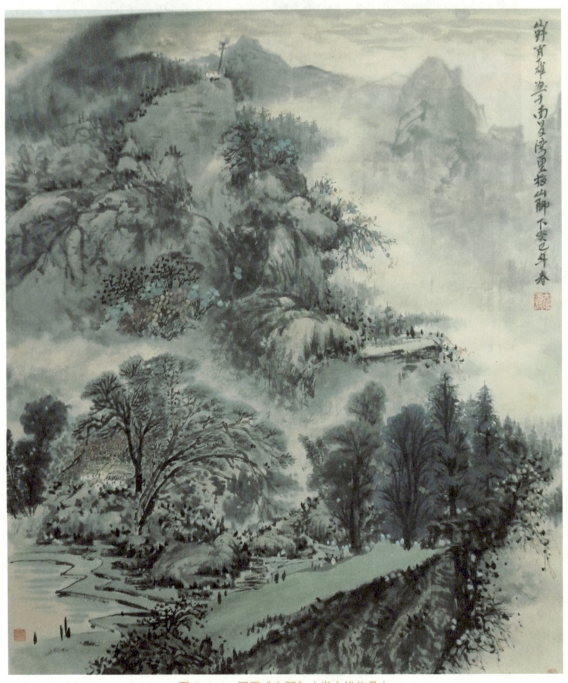

图 6-1-1　国画《山野》（肖大雄作品）

第 6 章 色彩语言表达（作品欣赏）

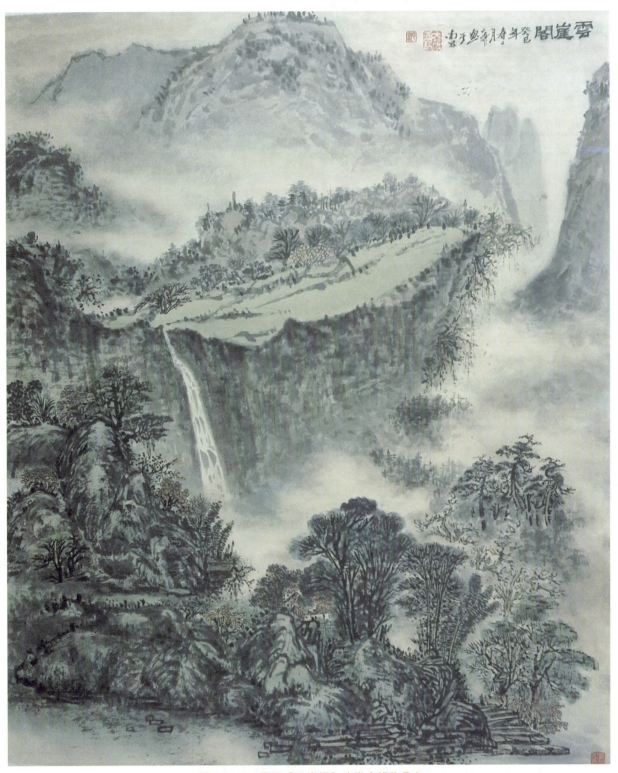

图 6-1-2　国画《云崖阁》（肖大雄作品）

色彩

图6-1-3　国画《寒江独钓》（肖大雄作品）

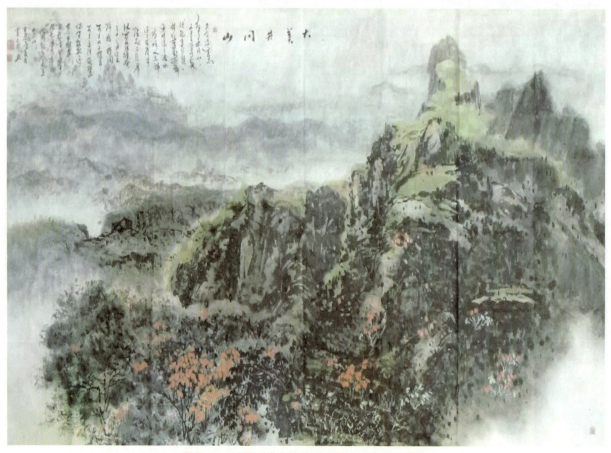

图6-1-4　国画《大美井冈山》（肖大雄作品）

色彩语言表达（作品欣赏） 第6章

图 6-1-5　国画《春风又绿江南岸》（肖大雄作品）

6.2　水彩画

水彩画是利用水的特征创造不同色彩效果。水彩风景画是水彩画中的一个非常重要的题材，其色彩明亮、格调清新，如图 6-2-1 至图 6-2-11 所示。

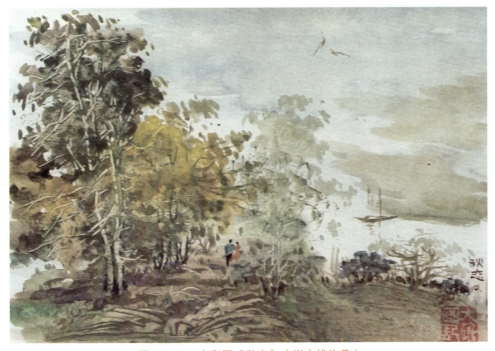

图 6-2-1　水彩画《秋恋》（肖大雄作品）

色 彩

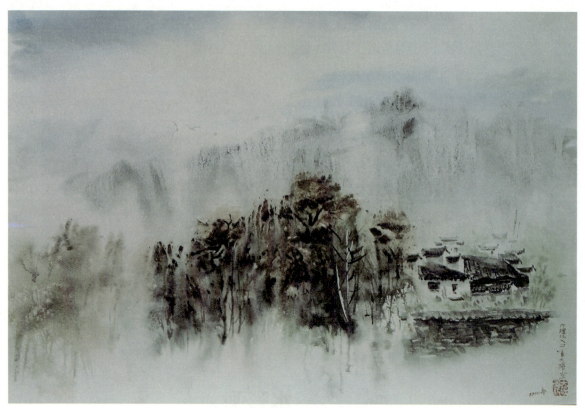

图6-2-2 水彩画《风景》（肖大雄作品）

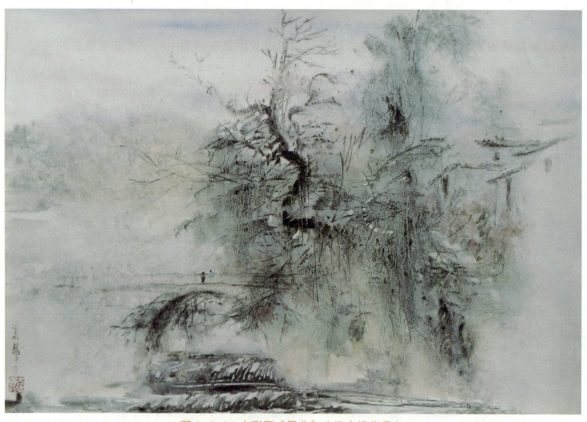

图6-2-3 水彩画《晨曲》（肖大雄作品）

第6章 色彩语言表达（作品欣赏）

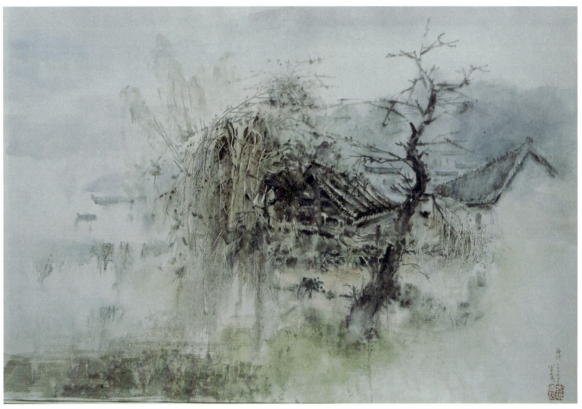

图 6-2-4　水彩画《冬》（肖大雄作品）

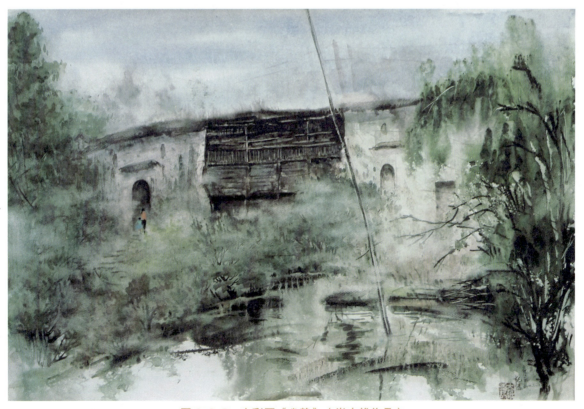

图 6-2-5　水彩画《幽静》（肖大雄作品）

色彩

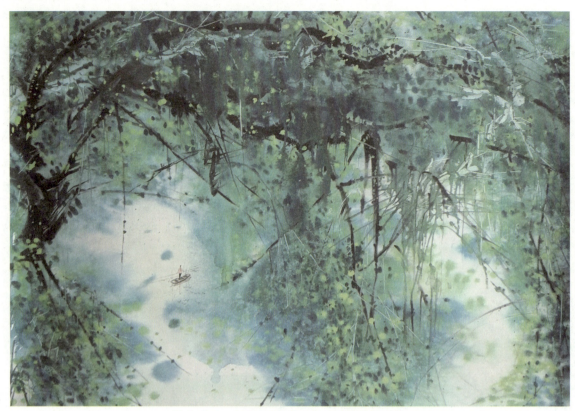

图6-2-6　水彩画《泛舟1》（肖大雄作品）

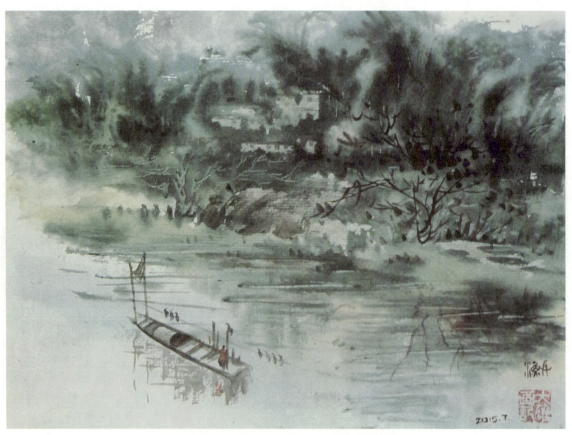

图6-2-7　水彩画《泛舟2》（肖大雄作品）

第6章 色彩语言表达（作品欣赏）

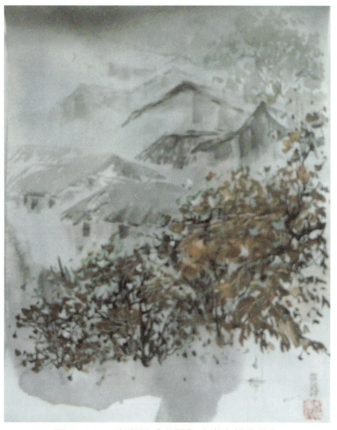

图6-2-8　水彩画《老屋》（肖大雄作品）

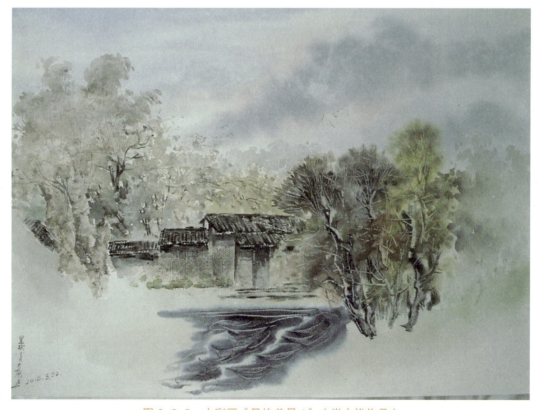

图6-2-9　水彩画《呈坎美景1》（肖大雄作品）

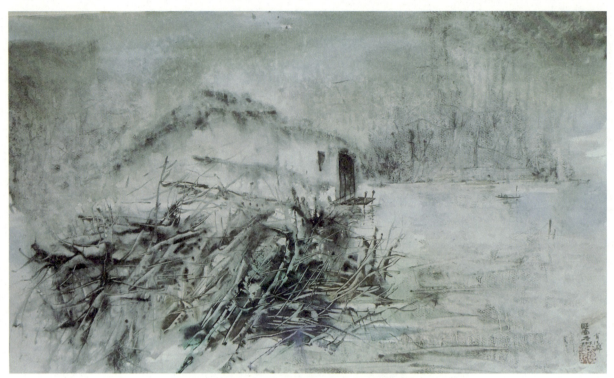

图6-2-10 水彩画《江南冬》(肖大雄作品)

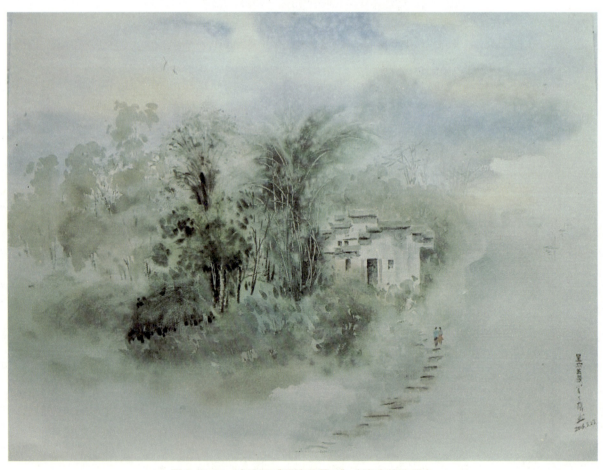

图6-2-11 水彩画《呈坎美景2》(肖大雄作品)

6.3 丙烯画

在 20 世纪 60 年代，出现了一种化学合成胶乳剂与颜色微粒混合而成的新型绘画颜料—丙烯颜料。丙烯画就是用丙烯颜料作成的画，其色彩鲜艳，色泽鲜明，颜色饱满、浓重、鲜润，如图 6-3-1 至图 6-3-6 所示。

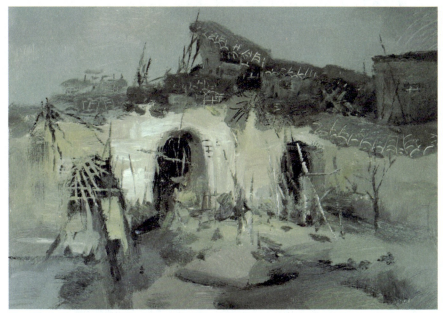

图 6-3-1　丙烯画《老屋 1》（刘富根作品）

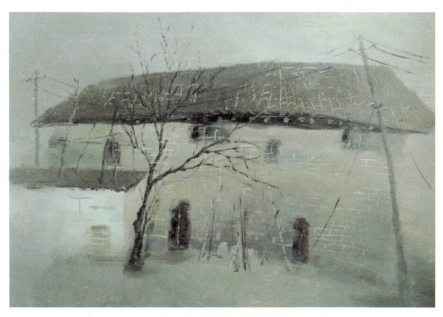

图 6-3-2　丙烯画《老屋 2》（刘富根作品）

色 彩

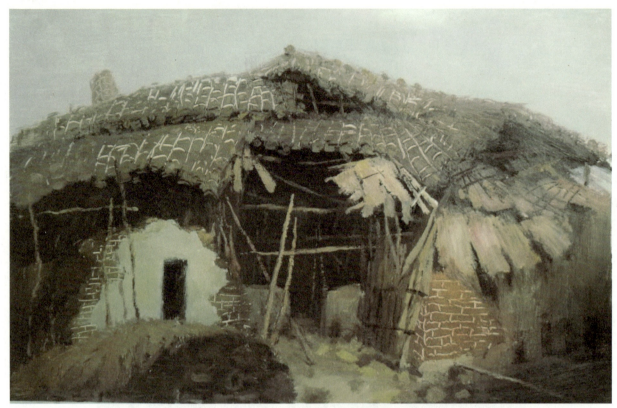
图6-3-3 丙烯画《老屋3》（刘富根作品）

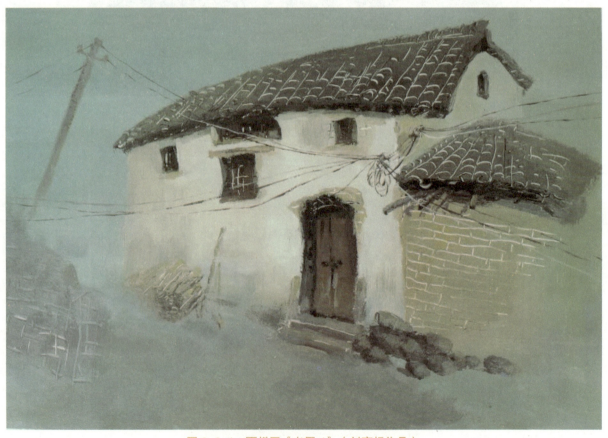
图6-3-4 丙烯画《老屋4》（刘富根作品）

色彩语言表达（作品欣赏） 第6章

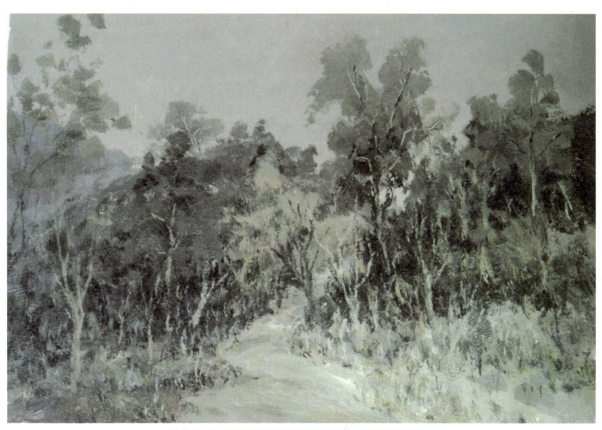

图6-3-5 丙烯画《村口的风景1》（刘富根作品）

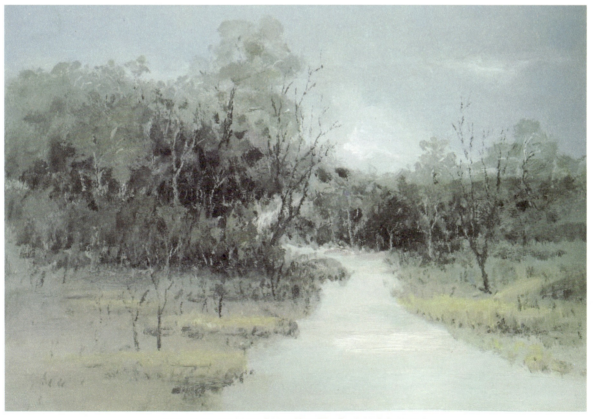

图6-3-6 丙烯画《村口的风景2》（刘富根作品）

参考文献

[1] 洪再新. 中国美术史[M]. 杭州：中国美术学院出版社，2007.
[2] 中央美术学院美术史系外国美术史教研室. 外国美术简史[M]. 北京：高等教育出版社，1998.
[3] 肖大雄. 水彩画技法教学[M]. 南昌：江西美术出版社，2007.
[4] 赵震. 色彩基础[M]. 青岛：中国海洋大学出版社，2021.
[5] 张贤滔，雷焕平，彭金美. 色彩基础教程[M]. 北京：中国人民大学出版社，2021.
[6] 赵佳，徐冰. 色彩构成[M]. 北京：化学工业出版社，2017.
[7] 魏洁，王峰. 图案与装饰[M]. 北京：中国轻工业出版社，2015.